WD800BB-00JHA0

19 75DD01 651

WD Western Digital®

www.westerndigital.com

DO NOT COVER
ANY DRIVE
HOLES FRAGILE

WD800

S/N : WCAM92205286

Enhanced IDE Hard Drive

WD Caviar®

U0084875

Drive Parameters:

LBA 156301488
80.0 GB

MDL :WD800BB—00JHA0
DATE:17 OCT 2004
DCM :HSCHCTJAH

WD P/N: WD800BB—00JHA0

Product of Thailand

POWER

Standard Settings
Master Single
w/ Slave or
Slave Present Master

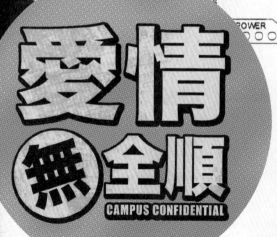

CAMPUS CONFIDENTIAL

ZC

吳全順每天下午一點我要喝一個包果汁，不然就會壓力大，
壓力大的時候，他會喘不過氣來。
這時，他會數7的次方，他喜歡7，7讓他很安心。
他不喜歡13。13讓他壓力大。
此外，還有很多東西會讓他壓力大：
刮玻璃的聲音、三角錐體、滑板、放顛倒的書、
貓、汽車喇叭、假牙、纜車、女生的眼淚、低腰褲、
啤酒肚、小丑……對了、還有臭豆腐。

Contents

愛情無全順
Campus Confidential
——宅男的神話

蘇照彬

監製／故事

如果你也跟我一樣，來自南部（台語：庄腳），大學念的是理工科，班上一個女生也沒有，那麼在你四年的大學生活中，你應該會對那些在校園裡面（或外面）到處走來走去的女生有過各式各樣的幻想。

而其中一個最普遍的幻想可能是：聽說，在大學校園裡面，有很多的理工科的男生，因為幫文科的女生修電腦，最後變成了男女朋友。（這邊對文科女生的智力並無冒犯之意。）

這個幻想也許因為太過普遍，以致幾乎成了一種神話跟校園傳說。

是不是真有這樣的實例，我不知道。但起碼我自己從來沒有聽說過有誰是因為因出於對電腦技工的感恩之情而愛上了他。（就和色情片裡，家庭主婦老是跟上門的水管工人發生糾葛一樣的不可信）

也許更可能的情況是：男生因為修電腦之故，為了要跟電腦的女主人解釋為什麼直接拔電源不是將電腦關機的最好方法，兩人因而多聊了五分鐘。在這五分鐘裡，女主人或許會發現：「喔，雖然他長得一見即忘，穿得邋裡邋遢，頭皮屑也多了點的，但他還是個正常人呀……」

也許，這個男生只是需要這五分鐘；這兩個人只是需要一個機會，讓他們可以認識彼此。

而當年這些被稱為「念理工科的」，如今被包含在一個更廣泛的名詞下：「宅男」。儘管時空有所改變，網路跟行動裝置的發達，也讓如今的校園生活跟十幾年前或有所不同，但我想這種渴望被瞭解，渴望跟異性有所交流（那怕只是短短的五分鐘也好）的心態，是永遠不會改變的。

「愛情無全順」講一個人（在電影裡面，是陳柏霖飾演的吳全順）渴望能夠被人真正的理解，

如果這世界上只有一個人能夠理解他的話，他希望那個人會是他喜歡的女孩子（陳意涵飾演的梁小琪）。而這種渴望被人理解的衝動是如此的強烈，以至於讓他建造了台灣校園愛情史（如果真有這樣一部歷史的話）上，最大的一次求愛的工程。

除了想要講這種每個人都渴望被人瞭解的情感外，我也希望這部電影可以帶大家看看，或是回到大學生的校園生活，因為我發現在華語電影裡，很少有電影在講大學生活這一塊。而大學生活一直是我很愉快的回憶，因為在那四年中，我基本上對自己有了更多的理解（我就說每個人都渴望被人理解吧）。

另外要提的是：很感謝台南的成功大學在這次拍攝上的幫助，當年我因為成大位置在台南的關係而沒有把他填在志願上，這次在成大拍攝的期間才發現成大的美。（看，就連學校也是需要一個被人理解的機會的）

衷心的感謝。

這部電影看起來是部輕鬆的校園喜劇，但是實際上他是一部非常難拍的電影，不管是從片種到執行的技術上都是，尤其是在時間預算都有相當的限制時。你會很難想像這是導演賴俊羽的第一部長片。他做得非常好。

陳柏霖跟陳意涵兩人在電影裡面的表現非常突出，我覺得這是史上最棒的大學情侶檔了，跟他們兩位合作，真是一件令人愉快的事情。

最後，身為監製跟故事的作者，我要說「愛情無全順」這部電影，就跟劇中的男主角吳全順一樣，也渴望著大家的理解，如果觀眾願意給它一次機會的話，我相信你們也會愛上它的。

———— 2013 .11 月

宅新聞

【報訊】
新人愛情長跑 10 年，修成正果！

暱稱「熊熊」的男方不善言語，是女方眼中的「宅男」，而且不懂裝扮自己，經過多次相處，才發現熊熊有顆善良的心，而且有聊不完的趣聞。彼此感情越來越深厚，但因體型壯碩，父母不贊成交往，女方為了順從父母，忍痛提出分手。男方為此痛定思痛努力減重，希望女方再給機會，他開始每天騎腳踏車、運動，為了控制熱量，還親自下廚料理三餐，努力一年多成功減重 50 公斤，從胖嘟嘟的熊，變成帥氣挺拔的熊，終能抱得美人歸！

【報訊】
宅經濟熱！
台灣網購市場預估達三千億！

資策會預估台灣網路購物市場規模將超過三千億元，其中受景氣影響，個人到網路上撿便宜或是拍賣二手賺外快的頻率增加，調查顯示，台灣線上購物市場，由個人或電子商店直接服務消費者的 C2C 經營模式，成長幅度大於由電子商店直接服務消費者的 B2C 經營模式。

拒當宅男！『台灣阿甘』花 2 年徒步環台

新北市的江先生，說以前的自己，不是出門上班就是窩在家裡當宅男，他不想再過這樣的日子，決定辭掉工作，花 2 年時間用雙腳認識台灣，他說：「我想要證明一些東西，也要讓現在的人更確定一件事，勇氣是需要第一步的。」100 多天的旅程，已經走過司馬庫斯、大雪山、新竹、台中等等，腳程累積超過 1000 公里，很多人或許不認識他，但也會為他加油打氣，甚至被暱稱為「台灣阿甘」。

宅男工程師變溯溪王！

誰說工程師一定是宅男？一名在竹科聯電上班的工程師，受到友人罹癌過世的震撼，下定決心鍛鍊身體，考專業證照，到了假日就成為溯溪教練，每個月更能創造 180 萬的營業額，走出晶圓室玩出另一片天空，不只讓身體更健康，也徹底擺脫竹科宅男的形象，成為上山下海的溯溪英雄。

只有宅男才具備的五大魅力！

宅意見・宅簡史

「宅」是罪過嗎？

「宅」是蘿莉控動漫迷嗎？

「宅」是關在家裡整天不出門的人嗎？

「宅」是邋遢不修邊幅的人嗎？

「宅」是…

「宅男」在網路鄉民口中、在大眾媒體眼中，似乎成為某種邊緣人物甚至是失敗者的象徵：「宅男」都色瞇瞇的，只要大奶女星代言電玩遊戲，都可以被封號為「宅男女神」；他們喜歡關在宿舍裡打電動、交不到女朋友、為「型男」們在愛情戰場上提供了最稱職的墊腳石。

　　台灣的動漫電玩「御宅族」們常常提起台灣大眾媒體對「宅」誤解的重大事件：2007年的時候某綜藝節目主持人大大地將「宅男」消遣了一番，除了上述對宅男的誤解全部囊括之外，還把宇宙幻想的輕小說《涼宮春日的憂鬱》說得像是A書一樣，甚至當場從年輕女藝人口中說出：「這種人就不應該活在世界上啊。」

　　另一方面，號稱「御宅之王（OtaKing）」的岡田斗司夫曾說：「大家的喜好都是人云亦云，不過是怕被眾人排擠而選擇的興趣而已；但御宅族不是！我們是因為自己喜歡，所以才選擇了它！而且就算因此遭受歧視，也一樣會選擇它！我認為就要有這樣強烈的意識和自負，才配稱之御宅。」

　　究竟「御宅族」、「宅男」是不是同一群人？究竟「宅」的內涵是什麼呢？想要了解「阿宅」與「御宅族」之間的關係，故事就得從頭說起。

日本御宅簡史

「御宅」來自日文平假名おたく，原為第二人稱的尊稱。在許多關於御宅的專書裡都曾提到御宅族文化是在1970年代出現的次文化。在1970年代末、1980年代初之時，日本科幻、動漫同好者之間常常以おたく（お宅）互稱。1983年日本專欄作家中森明夫首次在大眾媒體上描述科幻、動漫迷族群，他以「御宅族」稱之，然而他筆下的這群科幻迷、動漫迷，卻是帶著負面形象，成了「世紀末群聚在一起的青少年」。

　　上一世代對下一世代看不順眼、貼標籤、有諸多抱怨，也不是什麼新鮮事，早在兩千多年前蘇格拉底就說過類似「一代不如一代」的話了。中森明夫的專文雖然在科幻與動漫迷族群之間

掀起一陣漩渦，但終究沒有引起社會的劇烈迴響。真正讓御宅族聲名大噪的契機，卻是一件駭人聽聞的連續殺人事件——宮崎勤事件（日本警方正式名稱為「警察廳廣域重要指定事件 117 號事件」），經媒體渲染，讓日本「御宅族」群蒙受污名。

宮崎勤事件發生於 1988 至 1989 年間，宮崎勤在日本琦玉縣犯下殺害四名四至七歲之間的女童，並猥褻、姦屍、吃屍；根據他的說法，吃屍飲血可以喚醒死去的爺爺。警方在宮崎勤住處起出大批漫畫、動畫錄影帶、特攝片錄影帶等等，其中不乏「蘿莉控」系的作品，經媒體報導與渲染，社會大眾便將動漫迷愛好者貼上了「犯罪者」、「戀童癖」、「精神異常者」等的污名標籤，甚至有 TBS 女記者在報導動漫市場展 Comic Market 時，用聳動的語氣說：「請看，這裡聚集了十萬個宮崎勤！」

御宅反抗軍

1989 年曝光的宮崎勤事件被視為是對日本動漫產業的「毀滅性」打擊，並且展開了一連串的有害圖書掃蕩運動。

GAINAX 的第一任執行長岡田斗司夫，看到社會大眾在宮崎勤事件之後對御宅族的蔑視與不了解，於是熱切致力於關於御宅族的論述，並於東京大學等校講課。GAINAX 公司成立於 1984 年（其前身為 1981 年成立的 Daicon Film），由一群看 1970 年代科幻動漫長大的業餘愛好者組成，自此正式以專業人士的身份投入動漫產業。GAINAX 在這一波有害圖書掃蕩運動中受到不小的衝擊，岡田斗司夫憤而起身反抗這股污名化的力量，可說是御宅族最強力的反抗軍，為御宅學提供了最初的論述。在 1996 年出版《御宅學入門（オタク学入門）》裡，岡田斗司夫提到「御宅」須具備三種眼睛：「粹之眼」（美學素養）、「匠之眼」（技術與分析）、「通之眼」（了解歷史脈絡），具備這三項素養才夠格稱得上是御宅族，並且宣稱「御宅族是日本文化的正統繼承人。」

時至今日，世人慢慢意識到御宅族實際上是一群非常專注於

1 整天足不出戶者，也可以說是家裡蹲。

2 NEET的縮寫，意即無就學、無就業、無受訓（Not in education, employment or training）。

自己興趣領域的人，市場上也發現這個族群的人對於興趣領域的強大消費力，並思考如何將御宅族對某一領域的深厚知識，運用在訂定市場行銷策略上；日本的「野村總合研究所」從 2004 年起開始研究分析御宅族的市場規模、消費動向，於 2006 年出版《瞄準御宅族》一書，把御宅族定義為「狂熱者」。而在台灣，則是一直到 2011 年首次有大學開設「御宅學」通識課程，由台灣長期致力於撰寫動漫著作的傻呼嚕同盟成員授課。

「御宅族」從族群暱稱、汙名，經過了熱血的御宅反抗軍們努力耕耘，直到現在「宅」終於被正式視為一群對某個領域具有高度興趣，也因此累積了深厚的知識的狂熱人士，無論是軍事、電影、動漫、科幻、電腦組裝、汽車組裝、集郵……等領域，只要你夠投入、只要你夠「格」，都可以被稱為「宅」。

堪誤宅男

台灣大眾則是從《電車男》這部電影漸漸廣為認識「御宅族」這個名稱，經過挪用之後取「宅」字在中文裡的意義，逐漸演變成指涉不擅長社交的動漫、電動、電腦愛好者。

許多御宅族指出，不應該把「宅男」和「繭居族[1]」或「尼特族[2]」劃上等號，也許生活型態有重疊，但卻是完全不一樣的內涵。事實上，宅男不專指動漫、電玩、電腦愛好者，宅男可以指涉軍事迷、集郵迷、汽車迷、廚藝迷……等等；宅男也不見得足不出戶、不擅長社交，也許他們只是非常專注在自己喜好的事物上而已。而「宅」族群裡也有許許多多的女性，無論是男是女，無論你迷的是什麼，這個族群共同的特徵就是專注與專精，也許一不小心就進入自己的世界不為外人所理解。

有關御宅族的專著，可參考如下：

《動物化的後現代──御宅族如何影響日本社會》／東紀浩，大藝出版，2013

《御宅學──影響人類科技、創意、經濟，改變世界的新興文化潮流！》／傻呼嚕同盟，平裝本出版有限公司，2013

《阿宅，你已經死了！》／岡田斗司夫，時報出版，2009

《オタク学入門》／岡田斗司夫，新潮社，2008

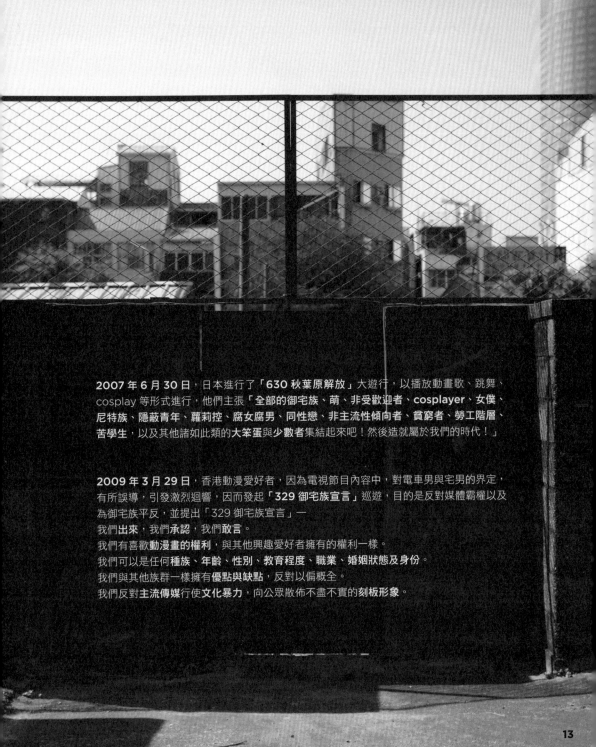

2007 年 6 月 30 日，日本進行了「630 秋葉原解放」大遊行，以播放動畫歌、跳舞、cosplay 等形式進行，他們主張「全部的御宅族、萌、非受歡迎者、cosplayer、女僕、尼特族、隱蔽青年、蘿莉控、腐女腐男、同性戀、非主流性傾向者、貧窮者、勞工階層、苦學生，以及其他諸如此類的大笨蛋與少數者集結起來吧！然後造就屬於我們的時代！」

2009 年 3 月 29 日，香港動漫愛好者，因為電視節目內容中，對電車男與宅男的界定，有所誤導，引發激烈迴響，因而發起「329 御宅族宣言」巡遊，目的是反對媒體霸權以及為御宅族平反，並提出「329 御宅族宣言」一
我們出來，我們承認，我們敢言。
我們有喜歡動漫畫的權利，與其他興趣愛好者擁有的權利一樣。
我們可以是任何種族、年齡、性別、教育程度、職業、婚姻狀態及身份。
我們與其他族群一樣擁有優點與缺點，反對以偏概全。
我們反對主流傳媒行使文化暴力，向公眾散佈不盡不實的刻板形象。

宅調查

何謂「御宅族」？在媒體資訊的失衡報導下，已然失其真義，認為「宅」具備了：足不出戶、沈溺於網路、不修邊幅、不擅言詞、缺乏異性魅力等刻板印象，並只要符合上述條件，便會冠以「宅男」。在此，我們為御宅族正名—亦即對某項興趣或喜好充滿著執念與狂戀，窮究一切心力也要鑽研透徹，就算須與全世界為敵也不以為意。

舉其著名例子為棒球選手鈴木一朗，以其超強捕球能力每每在場上有他人所無法執行之接球表現時就被稱為「御宅」的表現，而子曰：「發憤忘食，樂以忘憂，不知老之將至云爾。」或許，**孔仲尼也得以稱為「做學問宅」**！

宅男連線→你是哪一宅？

☐ **二次元宅**：對二次元世界（亦即「二維平面世界」，譬如動畫片、電影、漫畫、攝影等等）抱有狂熱愛好的宅類型，由於對自身愛好的狂熱性而導致忽略現實中的人事物。

☐ **電腦宅**：精通電腦技術、平時寧願待在電腦前而不願出門的人，這類人雖然多半擁有卓越的智力，卻也往往自制力偏低。

☐ **ACG宅**：對動畫（Animation）、漫畫（Comic）及電腦遊戲（Game）的喜愛而導致，是最常見的宅屬性之一，也是最為大眾所熟知的宅屬性。

☐ **技術宅**：喜歡鑽研各種知識和技術因而忽略了社交，他們選擇注於自己的知識領域，包括：學校、圖書館、公司等地點。

☐ **軍武宅**：喜歡收集槍械、軍事用品相關者。

☐ **鐵道宅**：蒐集電車模型、相片，對各地鐵路如數家珍等等。

☐ **航空宅**：熱衷於拍攝飛機起降與機場的空姐為主，甚至會為飛機取編號和名字。

☐ **聲優宅**：因為喜愛 ACG 的情節角色，進而對為角色配音的聲優而感到迷戀。

☐ **特攝宅**：對日本特攝影片（如「假面騎士」、「超人力霸王」、「哥吉拉」等等）等真人演出的扮裝式特技影片瘋狂熱愛！

☐ **布袋戲宅**：以霹靂布袋戲為主，常見於台灣。

★御宅女→→「御宅」名詞並不限於形容男性，亦包括有類似特性的女性，包括同人女（喜愛同人誌創作的女性族群）和腐女（喜愛幻想 ACG 或電視、電影作品中的「BL／Boys' Love」男男愛情並自行對男性角色配對的女性族群），事實上，日本經常直接以「宅女」來稱呼女性御宅族。

你／妳是哪一宅？
別害羞，請打勾！

SUBJECT FOUR

穿越時空的原理，是通過蟲洞……

第三，**宅男會鑽研
科幻電影裡的細節。**

我想送小琪……手電筒、燒錄機，還是拔罐器好呢？

第五，**宅男想得出
全世界最差的禮物。**

為什麼女生喜歡把頭髮染成大便的顏色……

第七，**宅男不懂看女生的臉色。**

第八，
**宅男在與鍵盤合體
以後會出現雙重人格。**

鄉民
A ◀ 他平常溫和有禮，對同學都笑瞇瞇的。

鄉民
B ◀ 他在網路遊戲打怪時，面目猙獰，殺得眼紅了！

泡泡麵之前，我握到的是滑鼠嗎？還是真的老鼠……

第六，**宅男不怕髒，
所以對環境清潔跟
個人衛生完全無感。**

宅分析

如果非重要場合，我只會穿適合日常活動，同時也適合睡眠的休閒服。

第一，宅男會把襯衫紮進牛仔褲裡。

我認為：總有一天我能夠修好它！

第二，宅男會保留所有壞掉的鬧鐘、手錶、手機、跟筆記型電腦，因為……

這一碗是一直沒吃完的泡麵。

第四，宅男擁有的虛擬貨幣比銀行存款多。

鄉民 C 昨晚我和女朋友在電腦教室打得火熱，吳全順竟然過來問說：「我想重灌電腦，你們多久可以結束？」

第九，宅男不會看場合，常在狀況外，讀不到空氣裡的氛圍。

第十，
宅男看不見
自己的悲慘。

鄉民 D 「吳全順，順便幫我把課本拿回去！」

鄉民 E 「ㄟ，幫我把衣服拿去洗！鞋子也順便！」

給吳全順：

你的痘痘真的很帥氣，相信我！

吳全順，外表不是唯一，卻是突破的第一步呀！

吳全順，若她會看見你，就算沒有命運的計畫
在全世界的眾多男生中，她還是會看到你！
讓我們看到偉大的神蹟吧，祝吳全順順利地到妹！

難道你都不想
像他們一樣帥嗎？

把妹就是要不顧一切！

表達愛情的方式有很多種，
只要你相信自己，
　也可以把一切變「全順」
。

世界上的正妹，都很難搞的，

一、宅男要前衛

對了，你是不是還欠我二片？

記得我們一起打怪的日子

吳全順，我妹說…她最近有點忙

吳全順的星期日
24 hrs

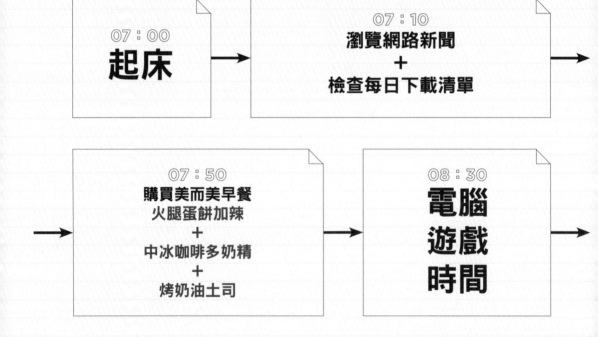

07：00
起床

07：10
瀏覽網路新聞
＋
檢查每日下載清單

07：50
購買美而美早餐
火腿蛋餅加辣
＋
中冰咖啡多奶精
＋
烤奶油土司

08：30
電腦
遊戲
時間

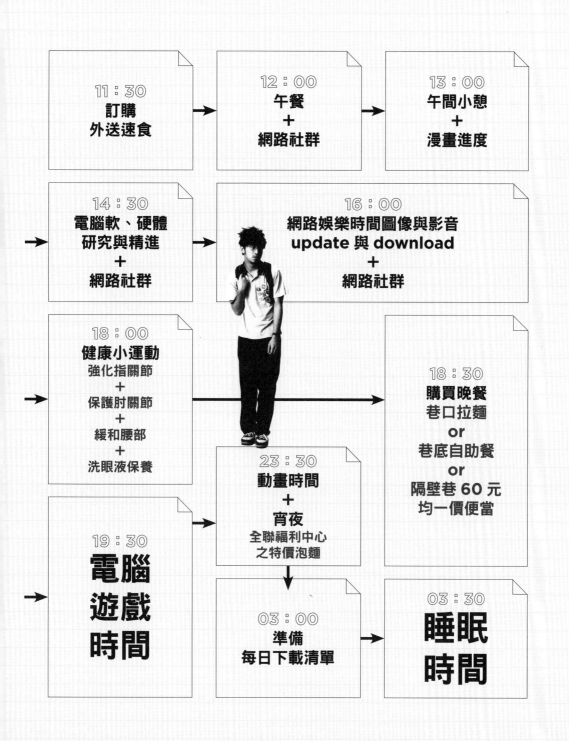

11：30
**訂購
外送速食**

12：00
**午餐
＋
網路社群**

13：00
**午間小憩
＋
漫畫進度**

14：30
**電腦軟、硬體
研究與精進
＋
網路社群**

16：00
**網路娛樂時間圖像與影音
update 與 download
＋
網路社群**

18：00
**健康小運動
強化指關節
＋
保護肘關節
＋
緩和腰部
＋
洗眼液保養**

18：30
**購買晚餐
巷口拉麵
or
巷底自助餐
or
隔壁巷 60 元
均一價便當**

19：30
**電腦
遊戲
時間**

23：30
**動畫時間
＋
宵夜
全聯福利中心
之特價泡麵**

03：00
**準備
每日下載清單**

03：30
**睡眠
時間**

SUBJECT SIX

愛情無全順

愛情 無 全順 CORPUS CONFIDENTIAL

1911 年 10 月 10 日，武昌第一聲槍響，改變了歷史。經過十次起義失敗，孫中山率領革命黨人發起的第十一次革命，辛亥革命，推翻滿清帝制，建立亞洲第一個民主共和國，中華民國。辛亥革命百年後，直到今日，有一段不為人知的歷史：菊湖傳說。

在腥風血雨的起義行動中，參與革命的志士有許多學生及知識分子，清軍因此到位於武漢的東寧大學查抄。英雄豪傑兒女情長，經歷生離死別的大學生，留下了一段愛情傳說。菊湖傳說的由來：武昌起義前夕，一位女性革命義士為了逃避清兵追補，跳下東寧大學裡的菊湖，因為氣候乾旱，菊湖裡沒有水，女義士摔下受傷，被一男子搭救。兩人相約，若武昌起義後，女義士活下來，就相守一生。但女義士沒有生還，這個愛情故事當時被大學生流傳開來，變成校園傳說。如果有男女學生在菊湖乾掉的時候相遇，就注定一生相許。

1920 年，汪姓陶藝家在乾掉的菊湖邊邂逅一女子，並結為夫妻，菊湖傳說不脛而走。1949 年，國民政府遷台，東寧大學校友在台南成立同名大學，複製了大學的地理格局，台南東寧大學也有一座菊湖。2001 年，鄭啟成與太太王明珠，成為第二對因菊湖傳說而結婚的學生。2005 年，菊湖魔咒再度發威，大三女學生范珍在菊湖邊遇上了譚大鈞，一個她打死也不可能喜歡的人……

這是三次離奇的巧合？抑或愛情魔咒？也有人歸咎於地理風水？東寧大學學生將菊湖魔咒、埃及法老王之咒、與日本職棒阪神虎隊的肯德基爺爺魔咒列為世界上三大命運魔咒。

菊湖籠罩著一股神秘疑雲。沒有人真正瞭解這一切為什麼會發生？對於菊湖傳說，有人視為校園謠言，有人寧可相信愛情本是命運所決定……

2013 年，菊湖傳說又發生了。

這次，因科技進步網路傳播的速度，事件發生後一天內就傳遍校園，

所有大學生無不引頸企盼，好奇第四次菊湖魔咒的結果。

菊湖傳說若是真的，意味這對男女學生無論條件落差再大，

也會愛上彼此。最後，也是最重要的一個疑問，

這將會是一段悲劇滿載或是快樂結局的愛情故事？

愛情無全順

宇宙中有數十億個銀河，無數的星球，但只有一個地方適合人居住，地球。因為它離太陽不會太遠，也不會太近，溫度適合水存在，地球在宇宙最棒的位置。台灣的大學生，多如天上的繁星。梁小琪就是那個站在最棒的位置的人，因為，校園裡，美女是宇宙的中心。

小行星撞擊會威脅地球，小琪的人生也曾面臨危機。第一，她錯過了第一個喜歡的男生，如今再也找不到對方了。所以，小琪學到了，遇到喜歡的人，一定要勇於表達。第二，她十三歲那年攝取的卡路里太多，導致告白失敗。從此，小琪努力減肥，花時間打扮。她發誓，永遠都不要再回到過去。

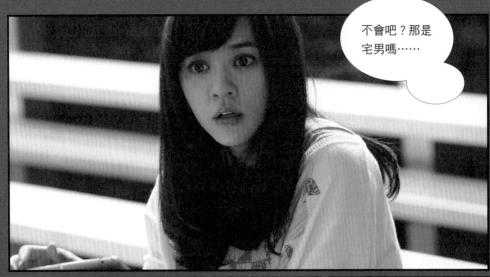

不會吧？那是
宅男嗎⋯⋯

在大二下學期，一件最詭異的事發生了。某日，小琪最好的朋友，林雨倩，也是校園美女，跟一個宅男手牽手，從籃球場旁邊經過。那宅男穿著短褲，拖鞋，挫又悶，卻牽著一個模特兒般大美女的手。更令小琪震驚的是，林雨倩跟宅男走著走著，他們親吻了。她愛上了一個宅男！ 小琪只知道，宅男的世界是圍繞美女旋轉的，從來沒看過反過來例子。宇宙秩序脫軌了！

小琪不敢相信自己最好的朋友竟然要搬去跟宅男同居。雨倩拉著行李箱狠狠甩了房門，獨自留下梁小琪一人。小琪坐回自己的桌前，在激憤、盛怒之中，在部落格上發表了一篇文章——「我為何無法愛上宅男」。這篇文章讓她從校花變成爭議人物，一夕之間，全校的人都認識她。有人支持她，有人反對她，當然，反對的都是阿宅。

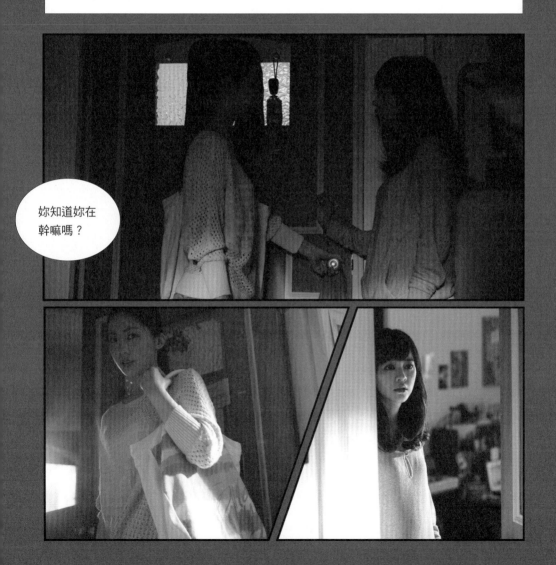

妳知道妳在幹嘛嗎？

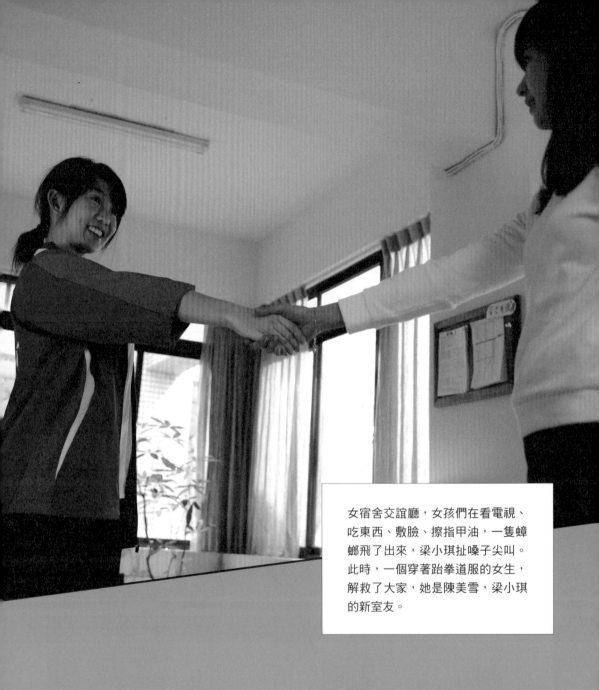

女宿舍交誼廳，女孩們在看電視、吃東西、敷臉、擦指甲油，一隻蟑螂飛了出來，梁小琪扯嗓子尖叫。此時，一個穿著跆拳道服的女生，解救了大家，她是陳美雪，梁小琪的新室友。

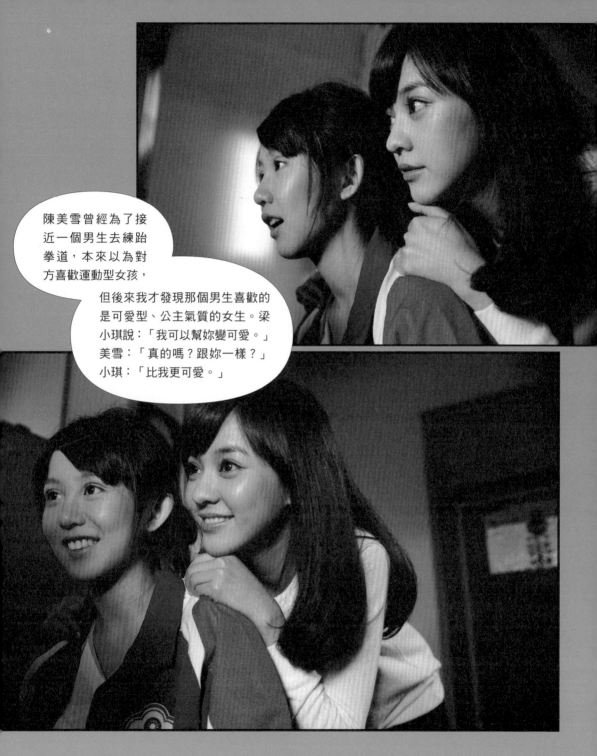

陳美雪曾經為了接近一個男生去練跆拳道，本來以為對方喜歡運動型女孩，

但後來我才發現那個男生喜歡的是可愛型、公主氣質的女生。梁小琪說：「我可以幫妳變可愛。」
美雪：「真的嗎？跟妳一樣？」
小琪：「比我更可愛。」

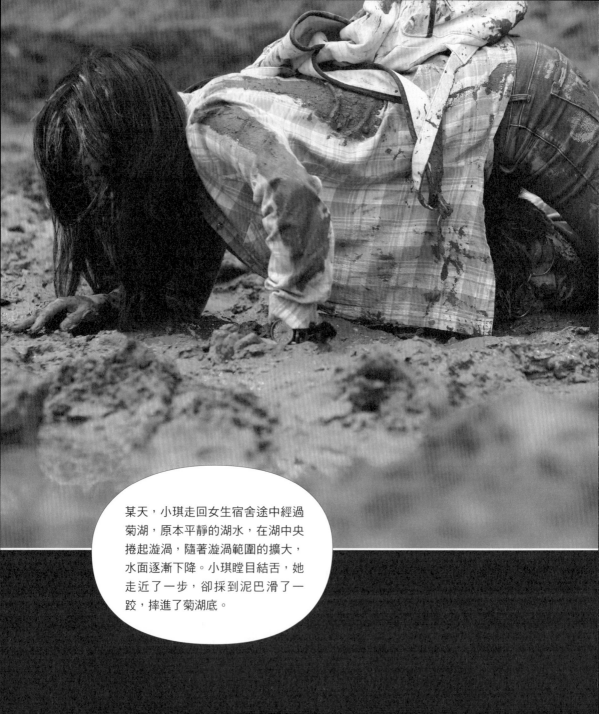

某天，小琪走回女生宿舍途中經過菊湖，原本平靜的湖水，在湖中央捲起漩渦，隨著漩渦範圍的擴大，水面逐漸下降。小琪瞠目結舌，她走近了一步，卻採到泥巴滑了一跤，摔進了菊湖底。

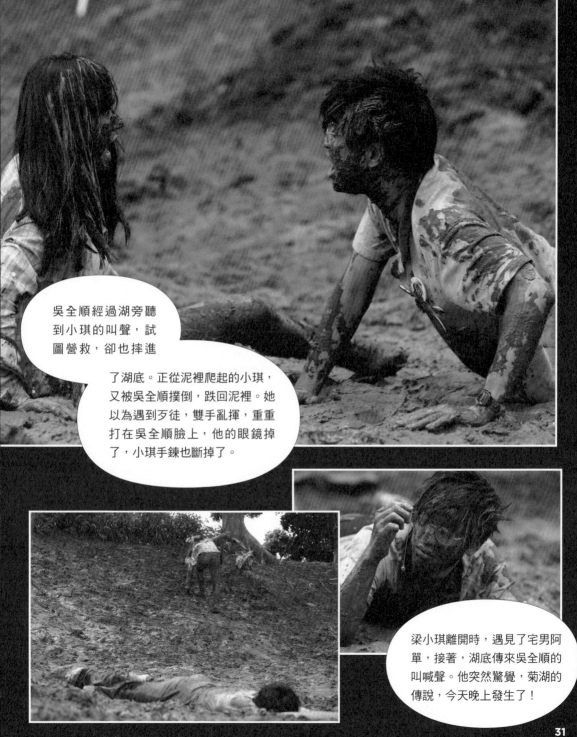

吳全順經過湖旁聽到小琪的叫聲，試圖營救，卻也摔進了湖底。正從泥裡爬起的小琪，又被吳全順撲倒，跌回泥裡。她以為遇到歹徒，雙手亂揮，重重打在吳全順臉上，他的眼鏡掉了，小琪手鍊也斷掉了。

梁小琪離開時，遇見了宅男阿單，接著，湖底傳來吳全順的叫喊聲。他突然驚覺，菊湖的傳說，今天晚上發生了！

男生宿舍裡，開始流傳起菊湖傳說，也開始好奇那位女生是誰？
宅男無不希望自己也能遇見命中註定的女孩。

這件事明天一定
會傳遍校園！

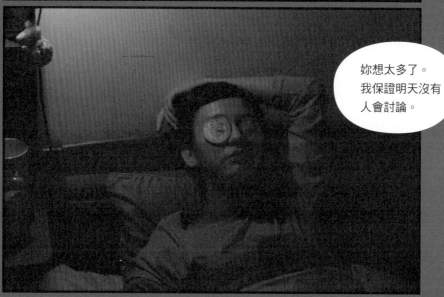

妳想太多了。
我保證明天沒有
人會討論。

女宿舍，美雪與小琪躺在自己的床舖，討論起傳說中的事。

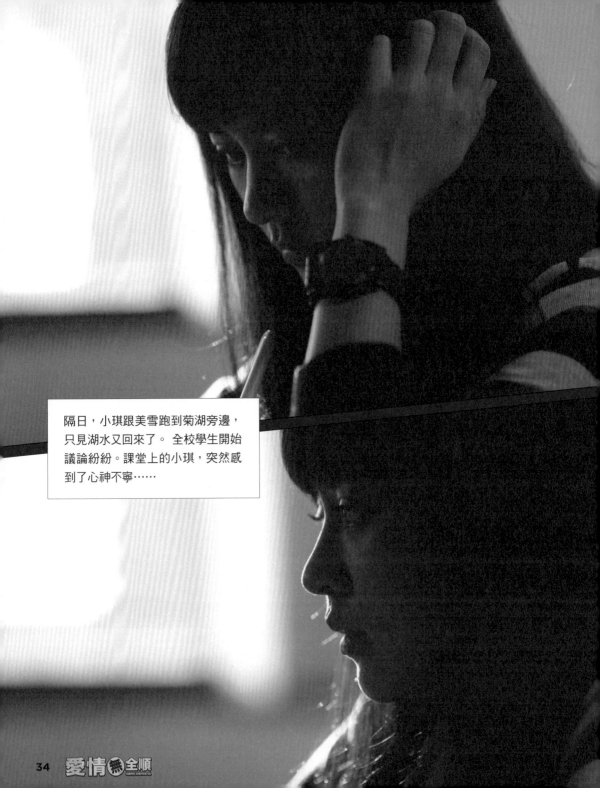

隔日，小琪跟美雪跑到菊湖旁邊，只見湖水又回來了。 全校學生開始議論紛紛。課堂上的小琪，突然感到了心神不寧……

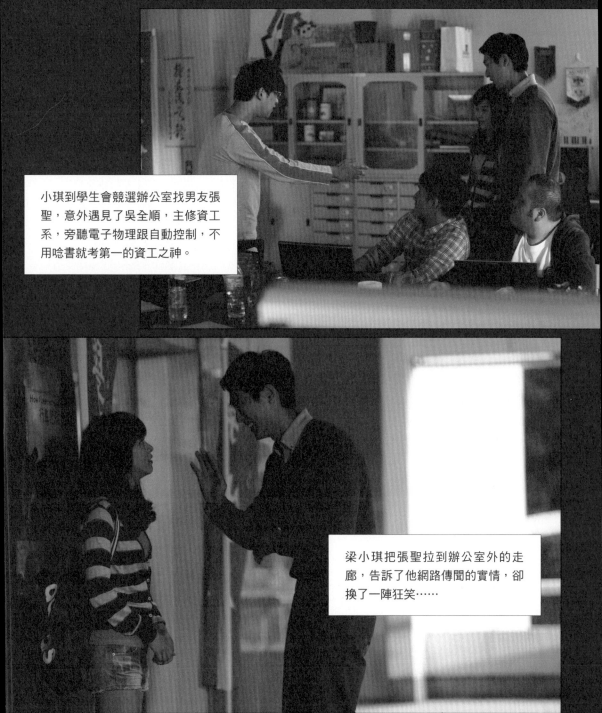

小琪到學生會競選辦公室找男友張聖，意外遇見了吳全順，主修資工系，旁聽電子物理跟自動控制，不用唸書就考第一的資工之神。

梁小琪把張聖拉到辦公室外的走廊，告訴了他網路傳聞的實情，卻換了一陣狂笑……

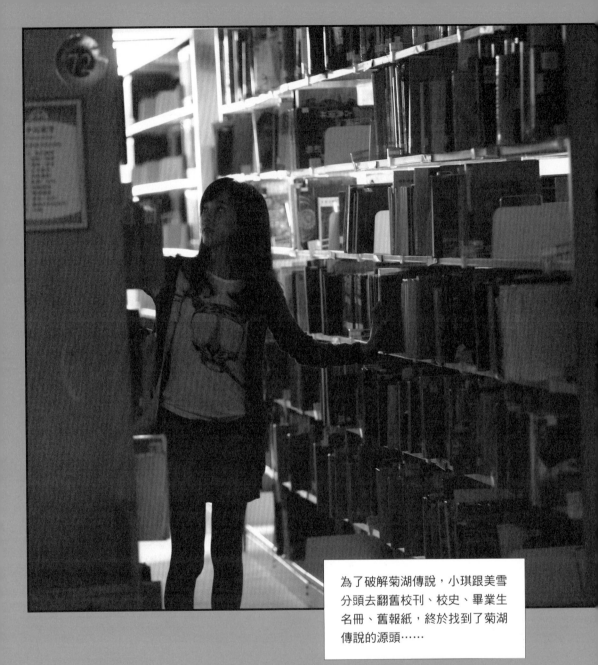

為了破解菊湖傳說，小琪跟美雪
分頭去翻舊校刊、校史、畢業生
名冊、舊報紙，終於找到了菊湖
傳說的源頭……

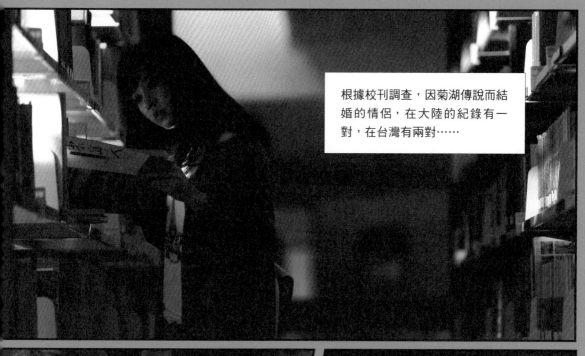

根據校刊調查，因菊湖傳說而結婚的情侶，在大陸的紀錄有一對，在台灣有兩對⋯⋯

漢陽其英勇犧牲慷慨捐軀之氣誠足泣鬼神
而動天地及後長沙響應滬杭起義敵我形勢
為之更易不數月各省次第易幟亞洲第一個
民主共和國中華民國於焉誕生。

辛亥武昌義旗一舉而天下景
從清社以屋此誠當日憂時誌
士揭櫱革命呼號奔走之效也

抑知植其基者實為日知會晚清
壞外侮紛乘甲午戰後繼以庚子之亂國人雖
受大懲創獲彷徨不知所以救濟之策聖公會
會長黃吉亭先生虞之由上海返漢與中美同
道籌商就武昌府街聖公會設一閱書報處購
各種新聞雜誌及新書任人入覽以淪進知識
顏曰日知會時光緒辛醜年也先是孫總理鼓
吹革命其說由海外達於內地武昌軍人學生
起而承其流初組織科學補習所於多寶寺街
為革命運動尋大吏偵知被解散俱悵悵若無

據聞武昌起義前夕一女革命
義士為逃避清兵追捕遂跳下
菊湖以避清兵惟該年氣候乾旱菊湖無水
故女義士摔下受傷幸耳一無名男子
經過，見義勇為，搭救而上也大難不死

兩人相約武昌起義後若女義
士全身而退即相守一生未果
女義士無生還即男子鬱鬱而終

丙午夏東京同盟會會員吳崑偕法國民黨歐
幾羅氏至會講演當道震恐派人偵緝迨秋萍
醴事起會孫總理令朱鬆坪胡瑛梁鍾漢等回國
襄助在鄂事泄捕鬆坪瑛鍾漢及劉靜庵張難
先李亞東季雨霖吳貢三般子恒九人下獄顧
吾黨不以此稍挫其誌立會結社賡續不絕浸
淫漫衍推而彌廣其蒂愈固逮辛亥八月乃藏
全功故曰日知會者武昌革命之源泉也由基

時誌士揭櫱革命呼號奔走

之效也抑知植其基者實為日知會晚清
之際朝政敗壞外侮紛乘甲午戰後繼以庚
子之亂國人雖受大懲創獲彷徨不知所以
救濟之策聖公會會長黃吉亭先生虞之由
上海返漢與中美同道籌商就武昌府街聖
公會設一閱書報處購各種新聞雜誌及新
書任人入覽以淪進知識
昌軍人學生起而承其流初組織科學補習
命其說由海外達於內地武
緒辛醜年也先是孫總理鼓吹革
所於多寶寺街為革命運動尋大吏偵知被

解散俱悵悵若無所依思
公元一九一一年歲次辛亥黨人發難於廣
州事雖不成死事之壯烈震驚中外亦因而
喚醒全國久哲之人心是年十
月十日駐防武昌之新軍同志首舉義
公推黎元洪為都督拜黃克強先

△黃帝紀元四千六百零九年九月初三

中華報

China post

號十第

△西曆一千九百十一年十月廿四號禮拜二

社說

哲之人心是年十月十日駐防武昌之新軍同之壯烈震驚中外亦因而喚醒全國久人發難於廣州事雖不成死事公元一九一一年歲次辛亥黨

所依思再相結合適補習所公會胡蘭亭劉藩侯兩會長處理日知會事靜庵性沉毅純潔負責任對閱書報者各乘間灌輸革命大旨凡猛回頭警世鍾諸書均於茲布出不久會址遷高家巷聖公會又商辦東遊預備科至是昔之補習所所員多麇集於此季兩霖張難先李亞東等其最著者也

劉靜庵先後佐聖

督教圖書室演化為革命組織的日知會是湖北革命團體發展進程的重要一環首義三烈士中的兩位劉複基與彭楚藩是日知會會員武昌首義重要參加者孫武王憲章蔡濟民熊秉坤吳兆麟等皆為日知會員首義後外省響應的領導人吳祿貞蘭天蔚都可權馮大樹等也與日知會有淵源關係

39

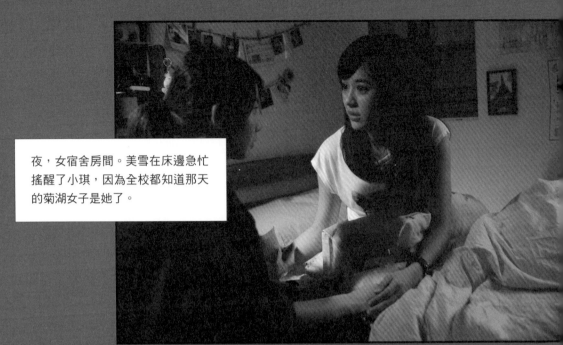

夜，女宿舍房間。美雪在床邊急忙搖醒了小琪，因為全校都知道那天的菊湖女子是她了。

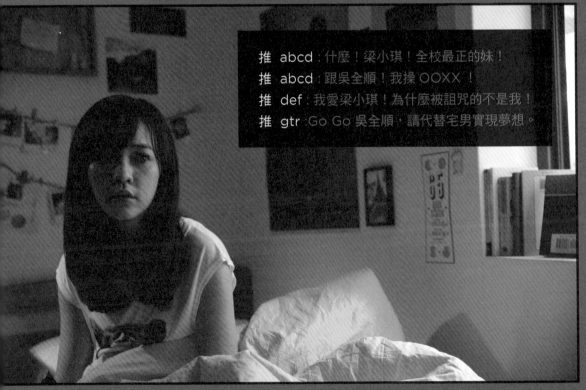

推 abcd：什麼！梁小琪！全校最正的妹！
推 abcd：跟吳全順！我操 OOXX！
推 def：我愛梁小琪！為什麼被詛咒的不是我！
推 gtr：Go Go 吳全順，請代替宅男實現夢想。

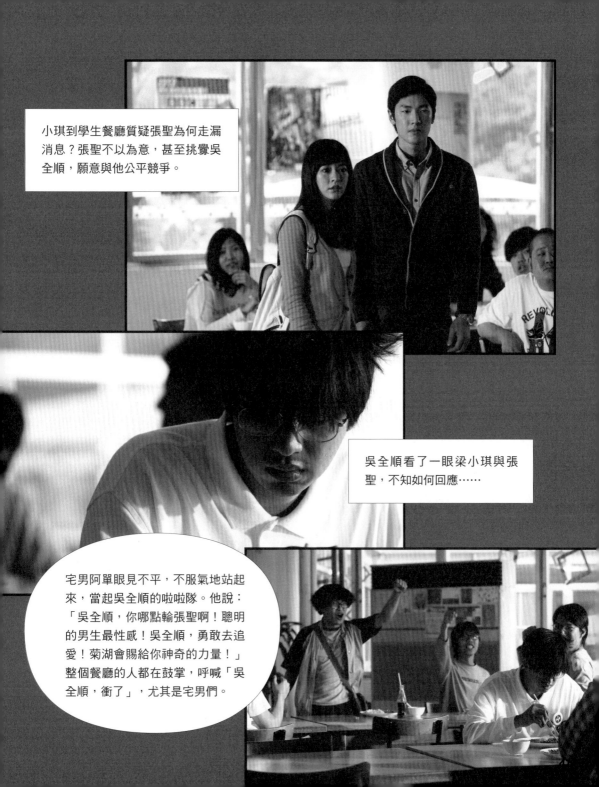

小琪到學生餐廳質疑張聖為何走漏消息？張聖不以為意，甚至挑釁吳全順，願意與他公平競爭。

吳全順看了一眼梁小琪與張聖，不知如何回應……

宅男阿單眼見不平，不服氣地站起來，當起吳全順的啦啦隊。他說：「吳全順，你哪點輸張聖啊！聰明的男生最性感！吳全順，勇敢去追愛！菊湖會賜給你神奇的力量！」整個餐廳的人都在鼓掌，呼喊「吳全順，衝了」，尤其是宅男們。

生技公司外，梁小琪手裡拿著舊校刊，某篇報導：「生物研究所學生鄭啟成遭遇菊湖事件……」。

東大傳奇

生物研究所校友
鄭 啟 成

撰文/校友中心
照片拍攝/古熙清

我曾遭遇菊湖事件

鄭啟成，畢業於國立成功大學，生物研究所及美國康乃爾大學生物科技基因體學研究所。曾任美國生物基因協會技術委員會主席及行為生態獎評委，美國州政府動物解剖學胚胎學、溼地生態學、鯨豚研究規劃資料庫監督委員，紐約、紐澤西及康乃狄克三州基因訊息傳遞演化、基因體學、分子演化等工作組主席，及聯合國植物分子遺傳學、植物訊息傳遞、分子生物學計畫顧問。
現擔任啟程生物科技中心實業股份有限公司董事長。而他也是七年前菊湖傳說的見證者，自東寧大學遷台至今，已經發生過兩次菊湖傳說事件。

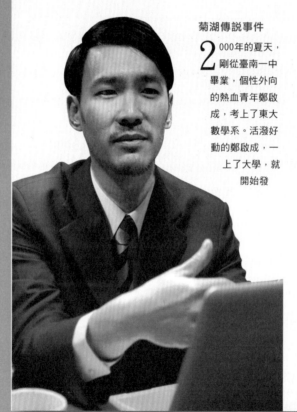

菊湖傳說事件

2000年的夏天，剛從臺南一中畢業，個性外向的熱血青年鄭啟成，考上了東大數學系。活潑好動的鄭啟成，一上了大學，就開始發揮自己的天份，熱衷參與學生活動，對於課業，則是臨時抱佛腳居多，並沒有花太多的功夫。

後來發生菊湖傳說的時候，他當時已是大三，風流倜儻，女友眾多，是校園的風雲人物。「我現在的太太，就是我當時在菊湖第一眼看到的對象。」鄭啟成說。「可是我的太太當時是個胖女孩，我怎麼想都不可能，因為我超討厭胖子。」他回憶，菊湖乾涸後的每一日，他都會在不同地點與他太太巧遇，彷彿有條看不見的紅線連結著他兩人，最後兩人就這樣在一起了。因菊湖傳說而結婚的情侶，在大陸

的紀錄是一對，在台灣就有兩對，鄭啟成與其妻便是其中一對。

對東大的感謝

「其實我覺得，東大幫助我最大的，應該就是提供我們辦具有創意的學生活動的空間與平臺。」鄭啟成說，當年仍是戒嚴時期，社會風氣十分保守，當時他們不斷地衝撞體制，「不斷要求學校突破那條看不到的線。」與學校來回討論的過程，鄭啟成和一起辦社團的同學也跟教官及相關師長變成好朋友。談起當年的事蹟，鄭啟成忍不住有點自豪，他說，東大提供了一個可以協商的空間，讓他們可以發揮自己的想像力與創造力，做一些前人不能做的事情，獲得許多寶貴經驗。

畢聯晚會令人印象深刻

他舉例，當時他與朋友一同在新建好的中正堂舉辦名為「馬到成功」的畢聯晚會。晚會當天，當所有觀眾走進中正堂時，只看到舞臺上三個巨型鷹架，像是尚未完成施工的舞臺工程。待大家入場坐定，燈光突然全暗，音樂響起，左鷹架依序降下四幅寫著「馬、到、成、功」的10公尺高布幕，中間鷹架那幅出自名畫家葉醉白將軍之手的奔騰中的駿馬，在10公尺高20公尺寬的白布上，霎那間從天而降，氣勢驚人。那匹馬是由工設系與建築系的同學設計投影，鄭啟成和一位土木系的畢業生用兩支掃帚及兩桶墨汁「畫」在從民生路的布莊縫製回來的超大白布上。時間接近舞會時，熱門音樂在大家耳邊響起，舞臺上的右側大銀幕，突然出現一位身穿緊身衣、跳熱舞的性感身影，全場驚豔。這個橋段，原是鄭啟成請交管系陳左雯在現場熱舞，並以聚光燈投影在十公尺見方的銀幕上，讓大家只見其影，不見其人，晚會氣氛high到最高點。

畢業後的學習發展

「我覺得在學校，學問都是最基本的，是做為學生的基本功。能在東大工學院的學生應該技術功底不會太差！」鄭啟成強調，辦活動當中學到的辦事方法，才是最珍貴的。他認為，要提升領導能力、解決問題的能力，再多的訓練或研習，都比不上辦社團來得有用。他認為，不管創立社團成功或失敗，在創社時寫企劃書、找資金來源，就像是小型創業一樣，可以從中吸取很多經驗。

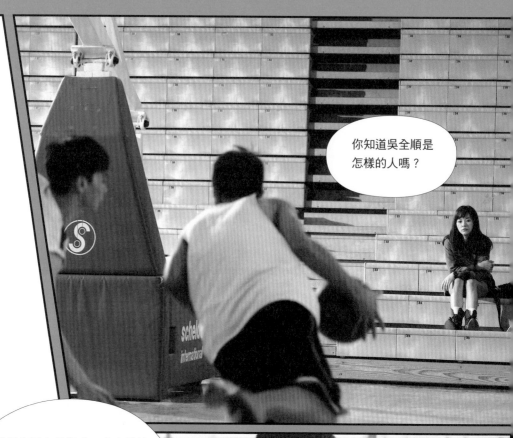

小琪在場邊觀看張聖練球，眼神空洞，心事重重。

你知道吳全順是怎樣的人嗎？

他是出了名的怪人，人家說他是天才，學校 BBS 是他架的，中央控制系統、網路伺服器也是他管的，聽說他寫幾行程式，就幫學校省了百分之十的水電費，連校長的電腦都找他灌。聽說資工系要他畢業直接進博士班，還出獎學金要想留住他。我看啊，這所學校已經不能沒有他了。

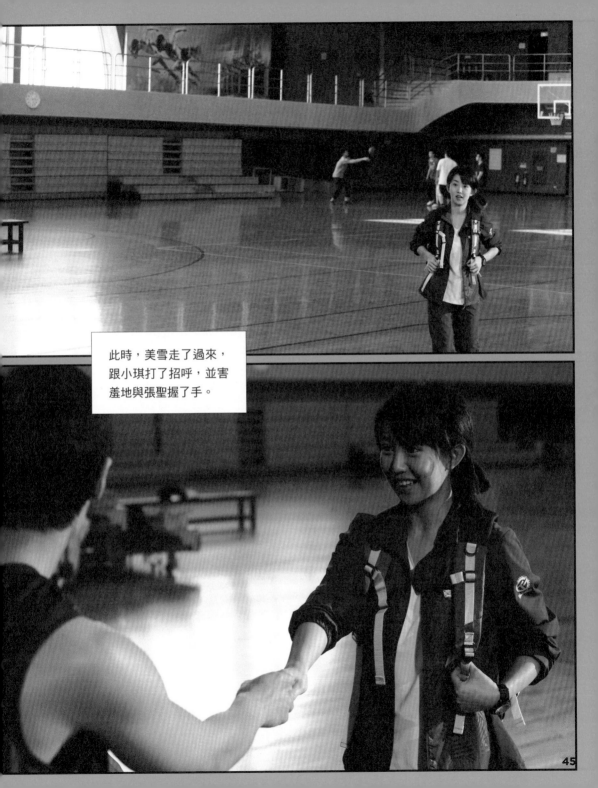

此時，美雪走了過來，跟小琪打了招呼，並害羞地與張聖握了手。

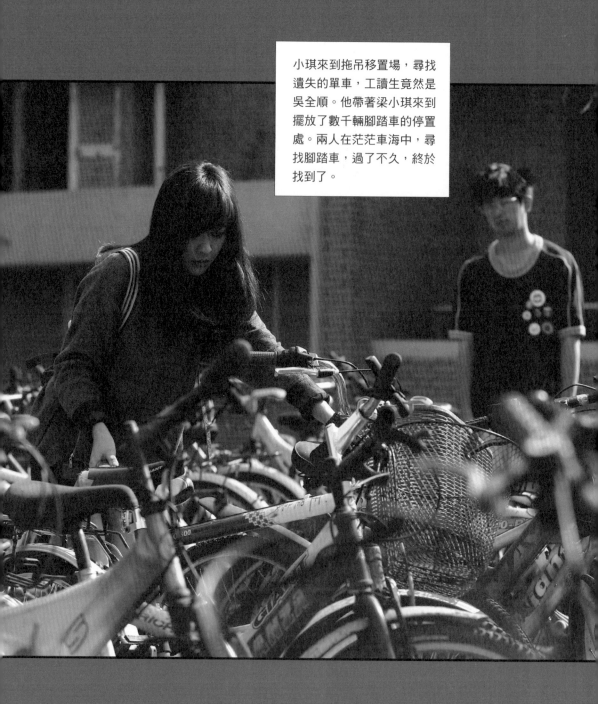

小琪來到拖吊移置場，尋找遺失的單車，工讀生竟然是吳全順。他帶著梁小琪來到擺放了數千輛腳踏車的停置處。兩人在茫茫車海中，尋找腳踏車，過了不久，終於找到了。

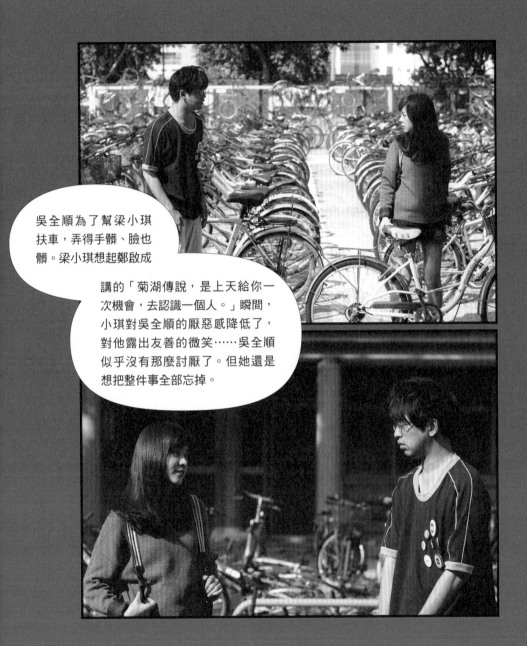

吳全順為了幫梁小琪
扶車，弄得手髒、臉也
髒。梁小琪想起鄭啟成
講的「菊湖傳說，是上天給你一
次機會，去認識一個人。」瞬間，
小琪對吳全順的厭惡感降低了，
對他露出友善的微笑……吳全順
似乎沒有那麼討厭了。但她還是
想把整件事全部忘掉。

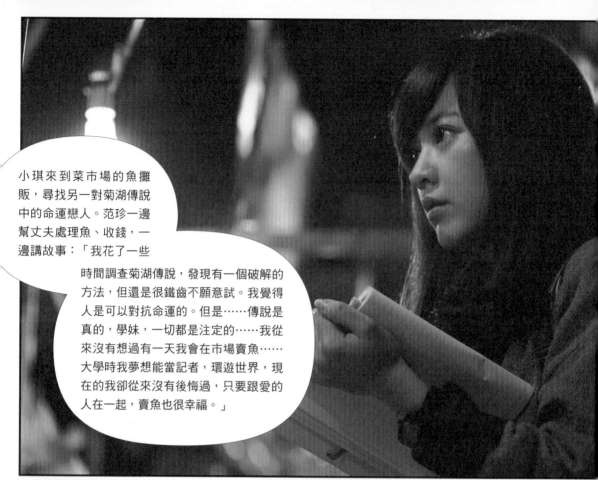

小琪來到菜市場的魚攤販，尋找另一對菊湖傳說中的命運戀人。范珍一邊幫丈夫處理魚、收錢，一邊講故事：「我花了一些時間調查菊湖傳說，發現有一個破解的方法，但還是很鐵齒不願意試。我覺得人是可以對抗命運的。但是……傳說是真的，學妹，一切都是注定的……我從來沒有想過有一天我會在市場賣魚……大學時我夢想能當記者，環遊世界，現在的我卻從來沒有後悔過，只要跟愛的人在一起，賣魚也很幸福。」

在二十年前就讀東寧大學的范珍，與家境貧苦只有國中學歷的譚大鈞兩人彼此不認識，然而在校園傳說菊湖魔咒的牽線之下，原本毫無交集、天高地遠的兩個人，就這樣走到了一起。「哎呦，只能說是命啦。」外表看不出已經四十三歲的范珍，猶帶少女嬌羞的語氣說著，她穿著優雅，與這市場的骯髒天地形成強烈的對比。

魔咒持續20年 東大菊湖傳說是真的？

傳說 菊湖突然乾涸

當初范珍就讀的是外國語學系，由於即將期末考，書館到處都是人，於是她菊湖邊背托福單字。當她專心K書時，面前的湖水然咕嚕咕嚕地開始下降，到眼前湖底站了一個乾瘦男子，這個人就是譚大鈞，他當時是在菊湖撈魚，以此為生。

命中注定 傳說成真

「那天我真的受不了。」她說，「我在路邊罵他，叫他不要跟著我，才一轉身我就被車撞了。」雖然已經過了二十年，范珍仍心有餘悸。幸好她傷的不重，但也只能都在醫院養病。最後也因為如此，她也終於心軟了，答應病好就跟他約會。後來才發現，其實譚大鈞是個不錯的人。就這樣，兩人決定在菊湖傳說發生的一週年結婚。如此偶像劇般的情節，大概只有電影才有，千里姻緣一線牽，真可堪稱「現代月下老人傳奇」，不管你信不信，反正我是信了

傳說應驗 反抗命運

「我跟本不喜歡他，年紀比我大很多，長得也不起眼，而且我是打算畢業後就出國念書呢！但是命運卻要我每天每天碰到他。」范珍說。菊湖乾涸之後的每一天，不論是吃飯上課過馬路，范珍就不斷的遇到譚大鈞，簡直像連續劇一樣。於是她起了反抗命運的念頭，開始逃避可能會遇到譚大鈞的路線，直到某天終於出事了

菊湖檔案

項目	內容
湖泊類別	人工湖
流入	無
流出	無
流出	無
湖泊長度	120公尺
湖泊寬度	80公尺
湖泊面積	1.9公頃
平均深度	5公尺

隔天早晨，以為只要不出門上課，就不會看到吳全順的小琪，卻在一連串的災禍意外中，又和他相遇了，這次，三秒膠將兩人的臉黏在一起了。為了趕往保健室，兩人臉貼著臉，在校園中急急步行，一路上看到的學生們都瞠目結舌，尤其是男生。小琪一臉委屈，快哭出來了。

ㄟ，沒錯，好像就是她。

你們進展也太快了吧。

吳全順！你會不會吃太好！

啊？她跟吳全順，唉唷……

她男友是張聖，吳全順她都嚼的下去？

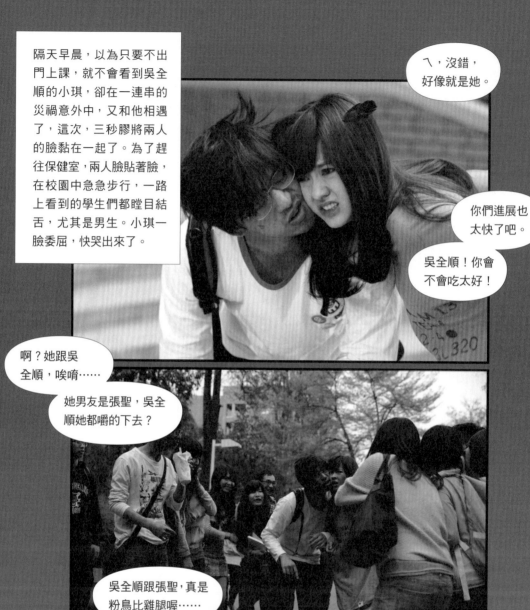

吳全順跟張聖，真是粉鳥比雞腿喔……

吳全順，你是我心中的神！

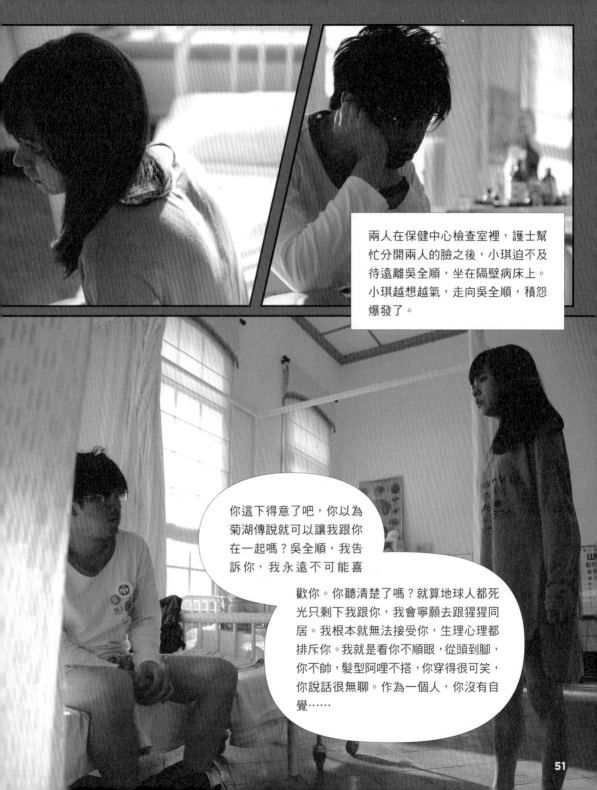

兩人在保健中心檢查室裡，護士幫忙分開兩人的臉之後，小琪迫不及待遠離吳全順，坐在隔壁病床上。小琪越想越氣，走向吳全順，積怨爆發了。

你這下得意了吧，你以為菊湖傳說就可以讓我跟你在一起嗎？吳全順，我告訴你，我永遠不可能喜歡你。你聽清楚了嗎？就算地球人都死光只剩下我跟你，我會寧願去跟猩猩同居。我根本就無法接受你，生理心理都排斥你。我就是看你不順眼，從頭到腳，你不帥，髮型阿哩不搭，你穿得很可笑，你說話很無聊。作為一個人，你沒有自覺……

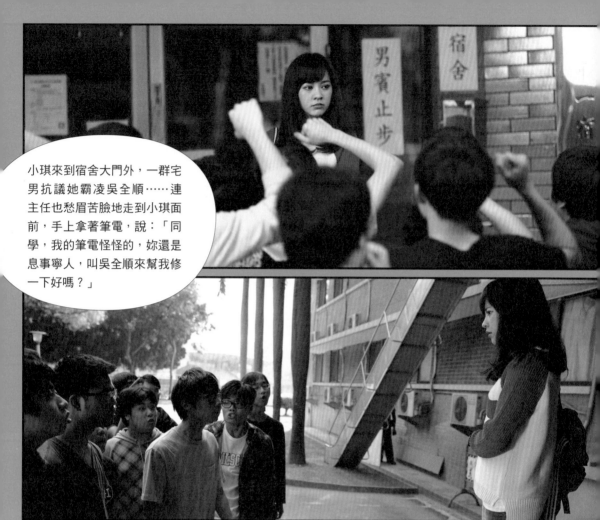

小琪來到宿舍大門外，一群宅男抗議她霸凌吳全順……連主任也愁眉苦臉地走到小琪面前，手上拿著筆電，說：「同學，我的筆電怪怪的，妳還是息事寧人，叫吳全順來幫我修一下好嗎？」

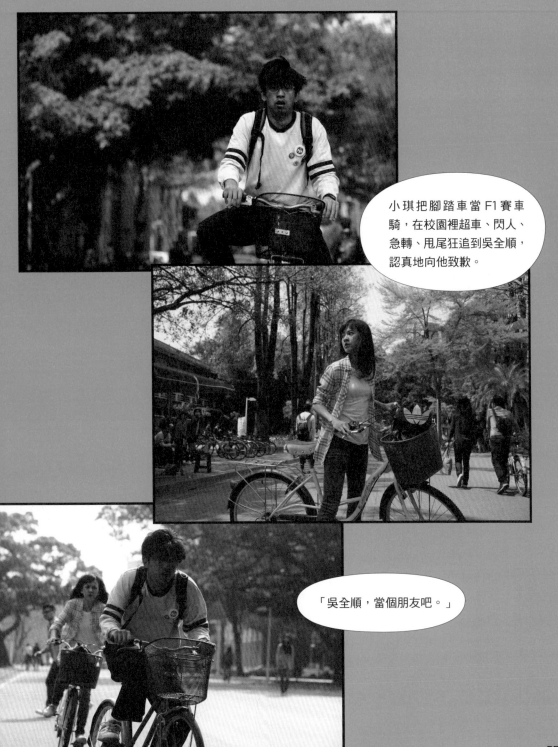

小琪把腳踏車當 F1 賽車騎，在校園裡超車、閃人、急轉、甩尾狂追到吳全順，認真地向他致歉。

「吳全順，當個朋友吧。」

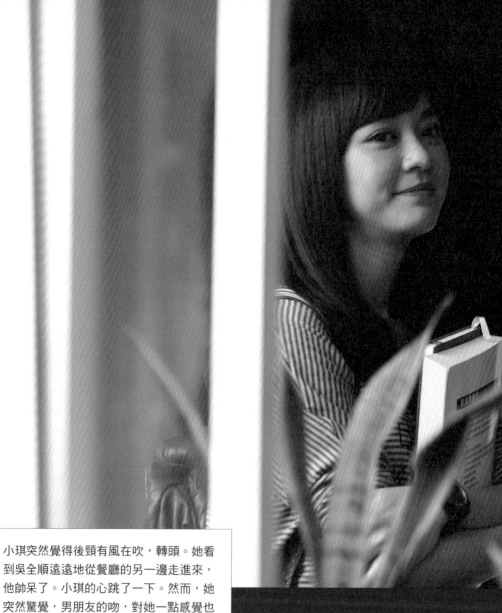

小琪突然覺得後頸有風在吹，轉頭。她看到吳全順遠遠地從餐廳的另一邊走進來，他帥呆了。小琪的心跳了一下。然而，她突然驚覺，男朋友的吻，對她一點感覺也沒有了，吳全順卻讓她心跳加速……

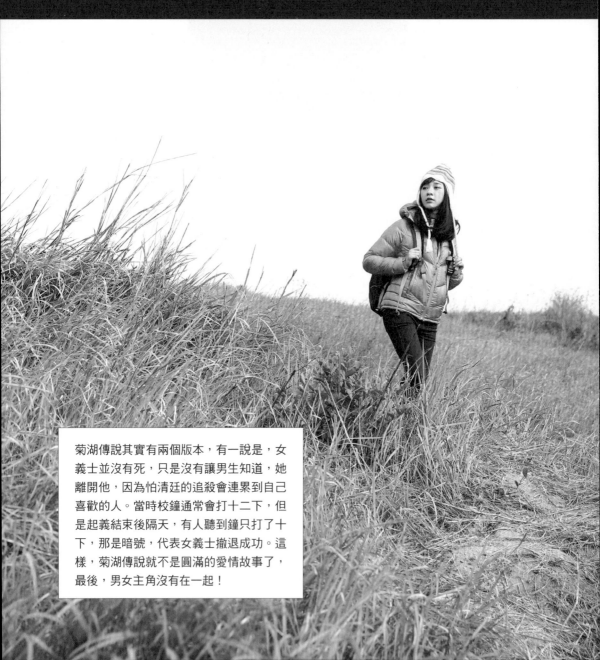

菊湖傳說其實有兩個版本，有一說是，女義士並沒有死，只是沒有讓男生知道，她離開他，因為怕清廷的追殺會連累到自己喜歡的人。當時校鐘通常會打十二下，但是起義結束後隔天，有人聽到鐘只打了十下，那是暗號，代表女義士撤退成功。這樣，菊湖傳說就不是圓滿的愛情故事了，最後，男女主角沒有在一起！

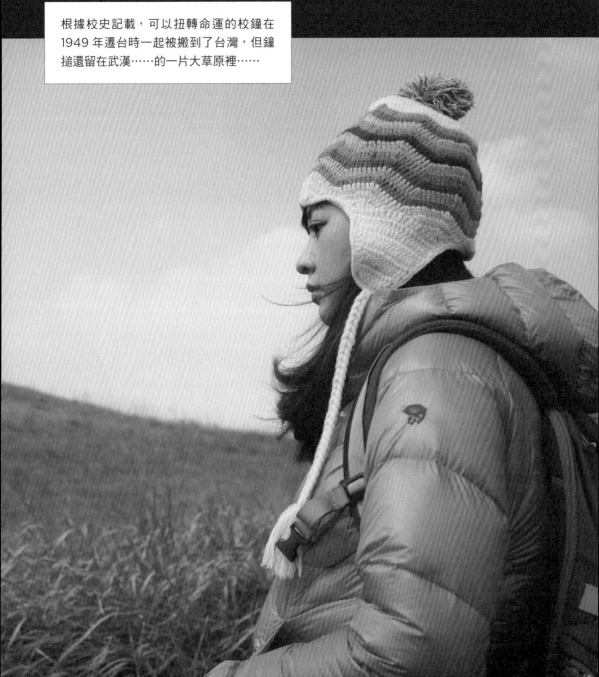

根據校史記載，可以扭轉命運的校鐘在1949 年遷台時一起被搬到了台灣，但鐘槌還留在武漢……的一片大草原裡……

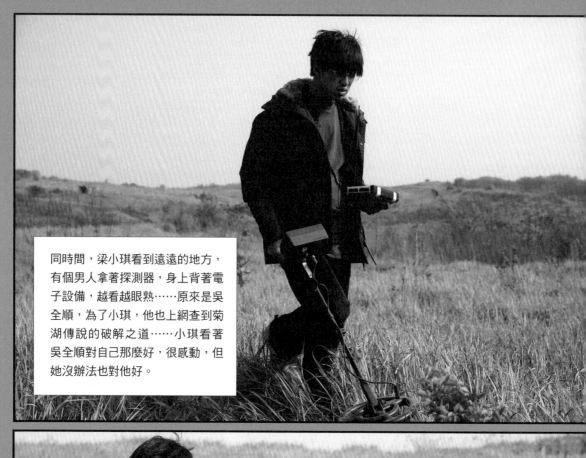

同時間，梁小琪看到遠遠的地方，有個男人拿著探測器，身上背著電子設備，越看越眼熟……原來是吳全順，為了小琪，他也上網查到菊湖傳說的破解之道……小琪看著吳全順對自己那麼好，很感動，但她沒辦法也對他好。

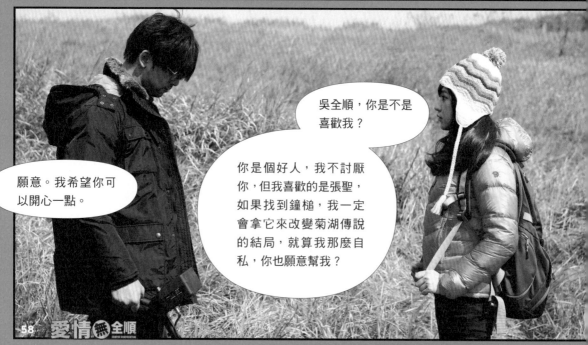

吳全順，你是不是喜歡我？

願意。我希望你可以開心一點。

你是個好人，我不討厭你，但我喜歡的是張聖，如果找到鐘槌，我一定會拿它來改變菊湖傳說的結局，就算我那麼自私，你也願意幫我？

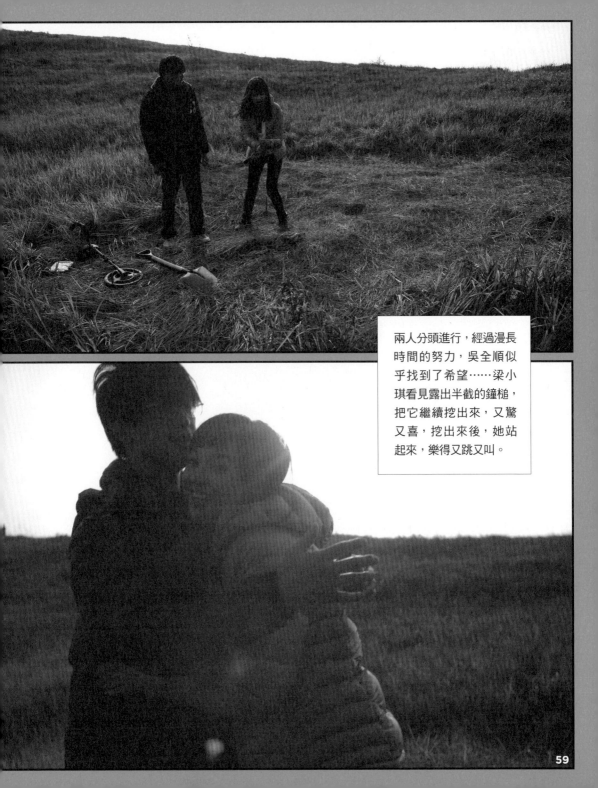

兩人分頭進行，經過漫長時間的努力，吳全順似乎找到了希望……梁小琪看見露出半截的鐘槌，把它繼續挖出來，又驚又喜，挖出來後，她站起來，樂得又跳又叫。

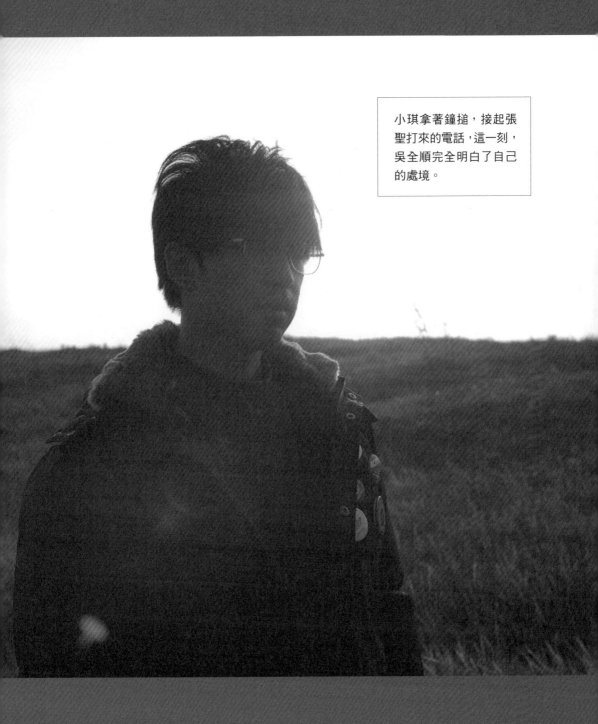

小琪拿著鐘搥，接起張聖打來的電話，這一刻，吳全順完全明白了自己的處境。

① 張 聖

我 準 備 好 了

守護東大
★★★★★★★ THE ★★★★★★★
CHAMPIONSHIP
彰顯公義

I AM READY!

然而找到鐘搥後，張聖卻不領情，不願完成小琪的願望——將學生會長敲鐘的機會讓給她。由於對張聖的徹底失望，小琪決定參選學生會長，以便取得敲鐘而破解傳說的機會，為了維護小琪，吳全順也決定加入戰局，三人展開了選舉佈局大戰！

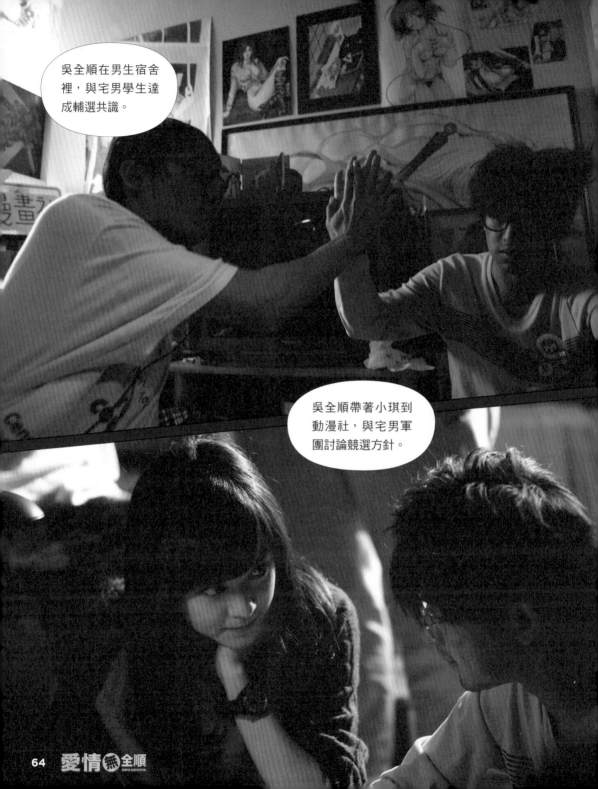

吳全順在男生宿舍裡，與宅男學生達成輔選共識。

吳全順帶著小琪到動漫社，與宅男軍團討論競選方針。

宅男大軍動員！！

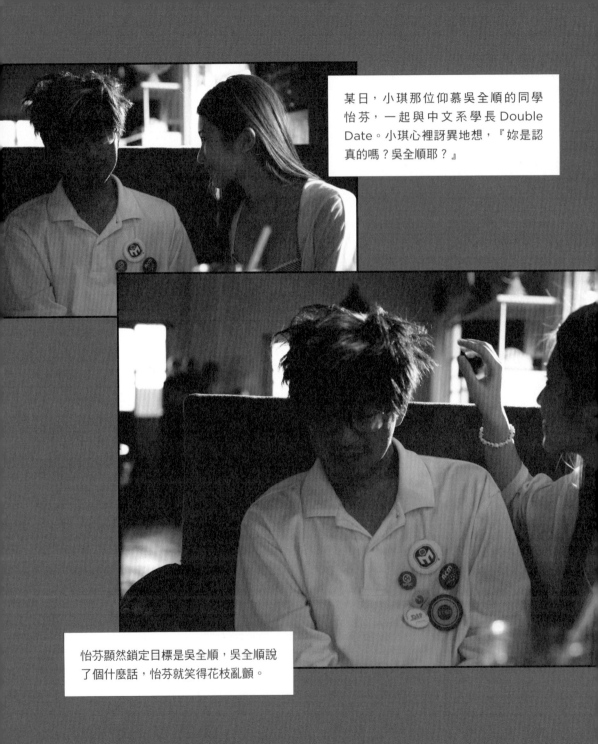

某日，小琪那位仰慕吳全順的同學怡芬，一起與中文系學長 Double Date。小琪心裡訝異地想，『妳是認真的嗎？吳全順耶？』

怡芬顯然鎖定目標是吳全順，吳全順說了個什麼話，怡芬就笑得花枝亂顫。

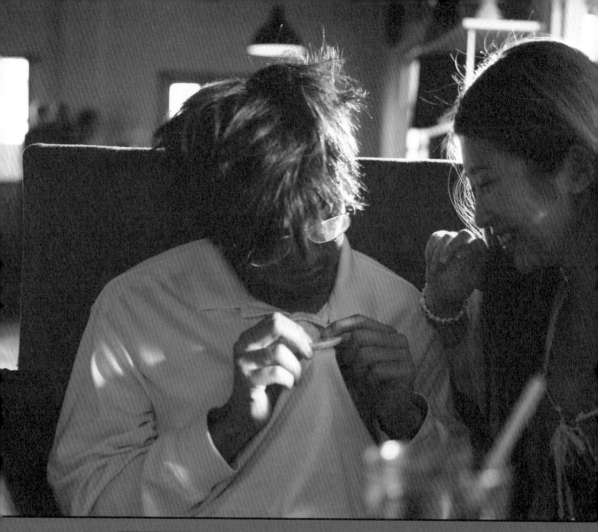

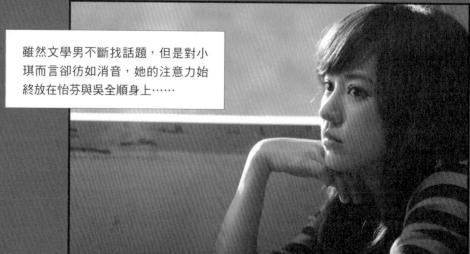

雖然文學男不斷找話題，但是對小琪而言卻彷如消音，她的注意力始終放在怡芬與吳全順身上……

小琪心想：為什麼？為什麼她會喜歡吳全順？又為什麼我胃裡有那股奇怪的感覺？

愛情無全順

小琪回到宿舍，她打開筆電，看「為何我不會愛上宅男」部落格文。每看到一點理由，腦海都會閃過吳全順逗趣可愛的樣子，還莞爾一笑……奇怪的是，自己就是忍不住想起他。

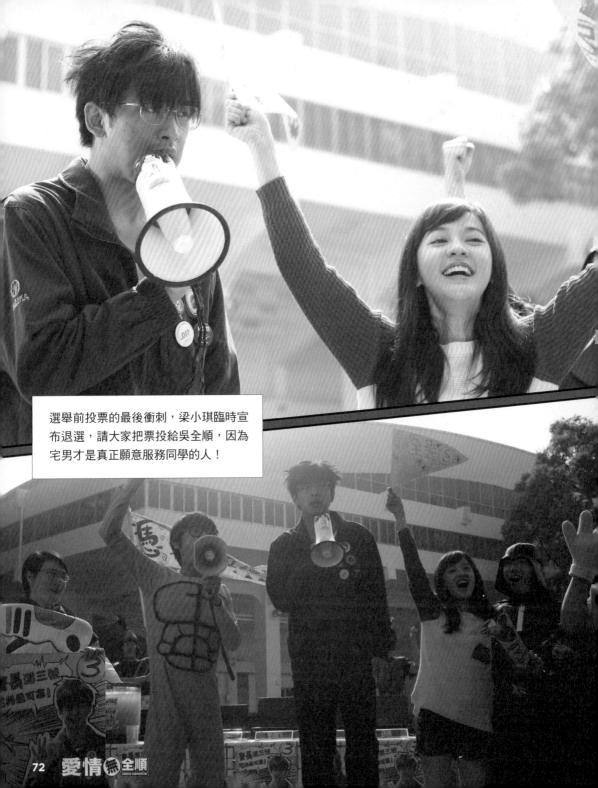

選舉前投票的最後衝刺，梁小琪臨時宣布退選，請大家把票投給吳全順，因為宅男才是真正願意服務同學的人！

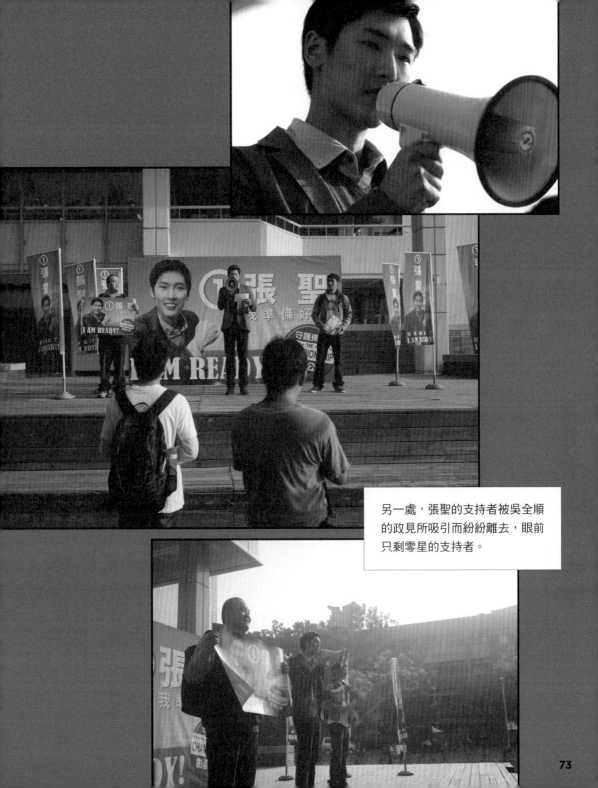

另一處，張聖的支持者被吳全順的政見所吸引而紛紛離去，眼前只剩零星的支持者。

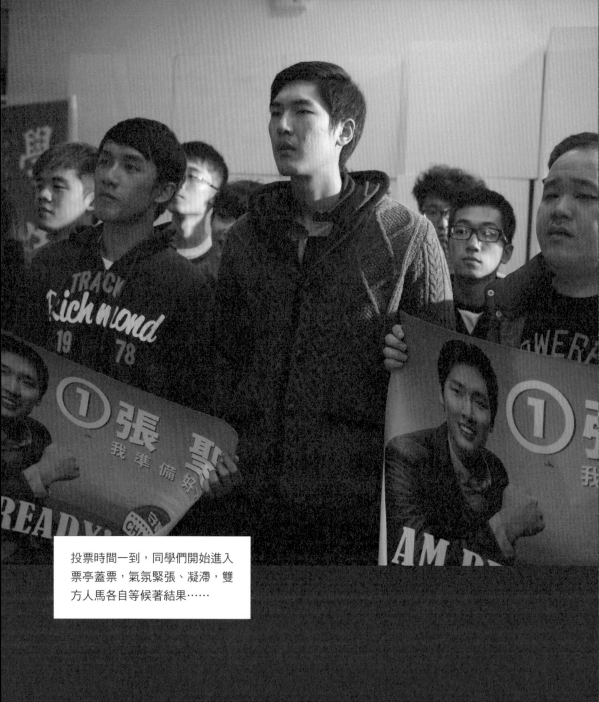

投票時間一到，同學們開始進入
票亭蓋票，氣氛緊張、凝滯，雙
方人馬各自等候著結果……

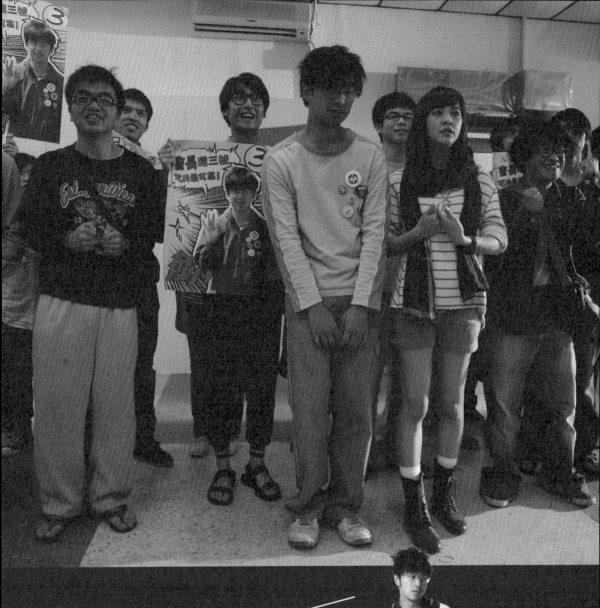

宅男軍團總召：
吳全順贏了！！

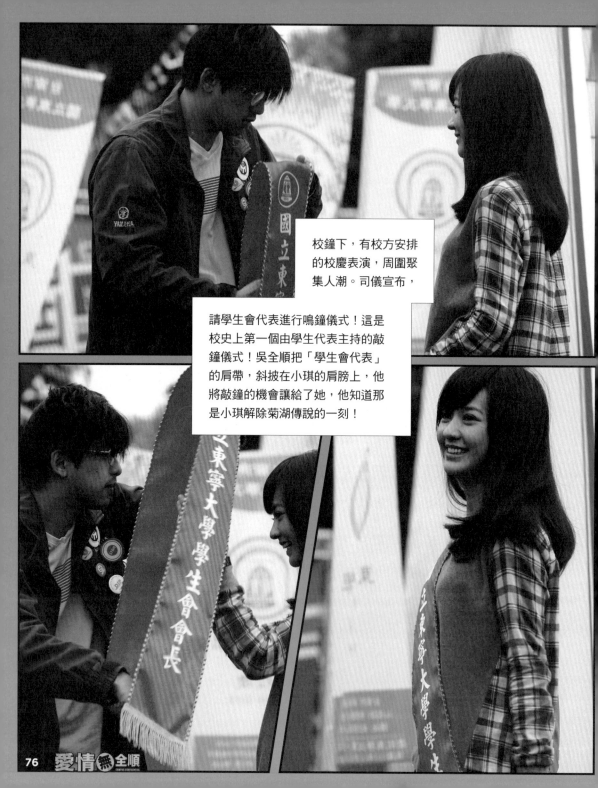

校鐘下，有校方安排的校慶表演，周圍聚集人潮。司儀宣布，

請學生會代表進行鳴鐘儀式！這是校史上第一個由學生代表主持的敲鐘儀式！吳全順把「學生會代表」的肩帶，斜披在小琪的肩膀上，他將敲鐘的機會讓給了她，他知道那是小琪解除菊湖傳說的一刻！

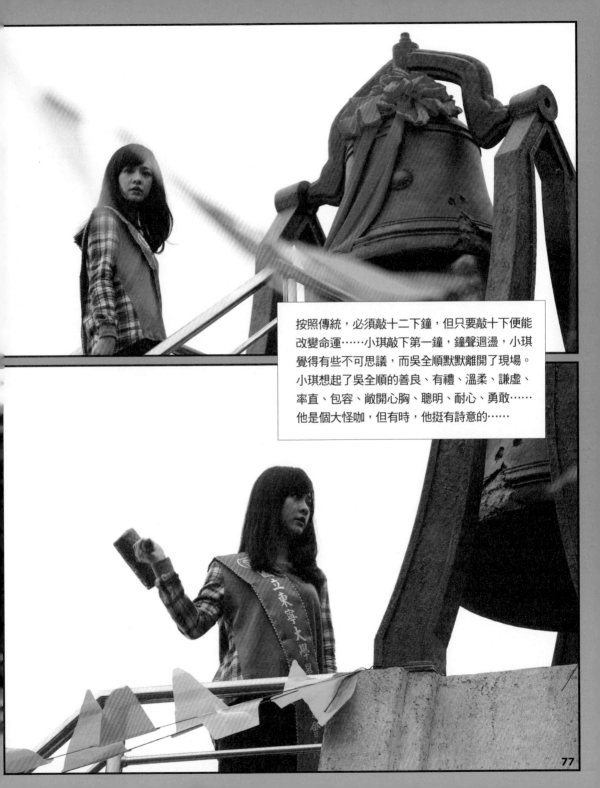

按照傳統，必須敲十二下鐘，但只要敲十下便能改變命運……小琪敲下第一鐘，鐘聲迴盪，小琪覺得有些不可思議，而吳全順默默離開了現場。小琪想起了吳全順的善良、有禮、溫柔、謙虛、率直、包容、敞開心胸、聰明、耐心、勇敢……他是個大怪咖，但有時，他挺有詩意的……

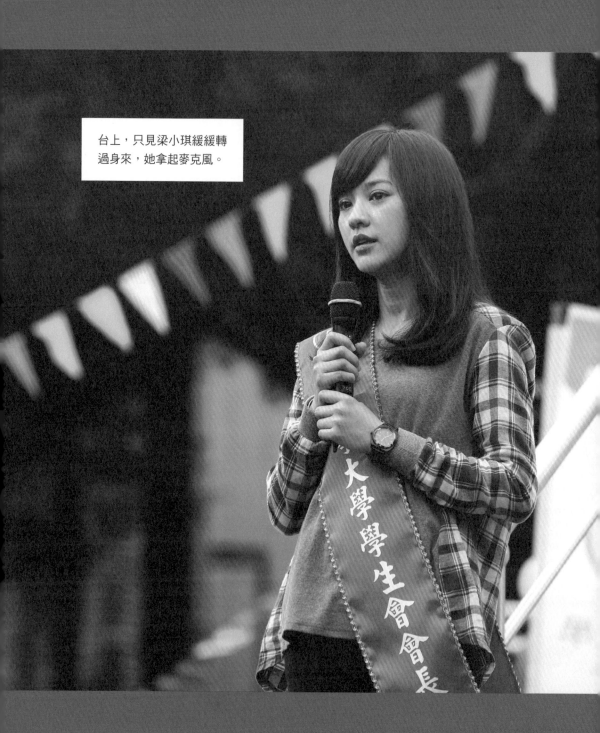

台上，只見梁小琪緩緩轉
過身來，她拿起麥克風。

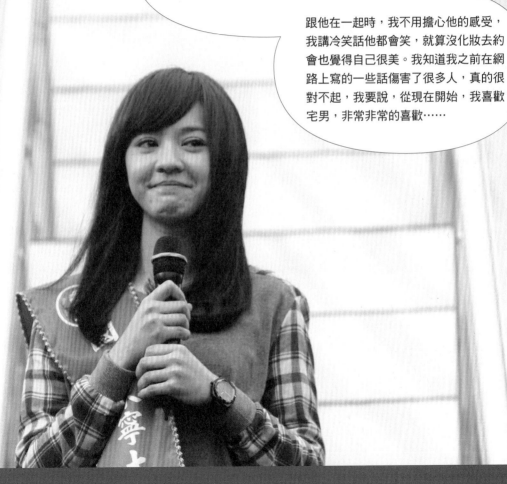

各位同學，我有幾句話想說，只要一些時間就好。其

實，我每天把自己打扮的漂漂亮亮，希望大家都會喜歡我，但我老是喜歡上不對的人。這次，我被一個人感動了，他長得不好看，有時候不懂的看人的臉色，有很多怪癖，但

跟他在一起時，我不用擔心他的感受，我講冷笑話他都會笑，就算沒化妝去約會也覺得自己很美。我知道我之前在網路上寫的一些話傷害了很多人，真的很對不起，我要說，從現在開始，我喜歡宅男，非常非常的喜歡……

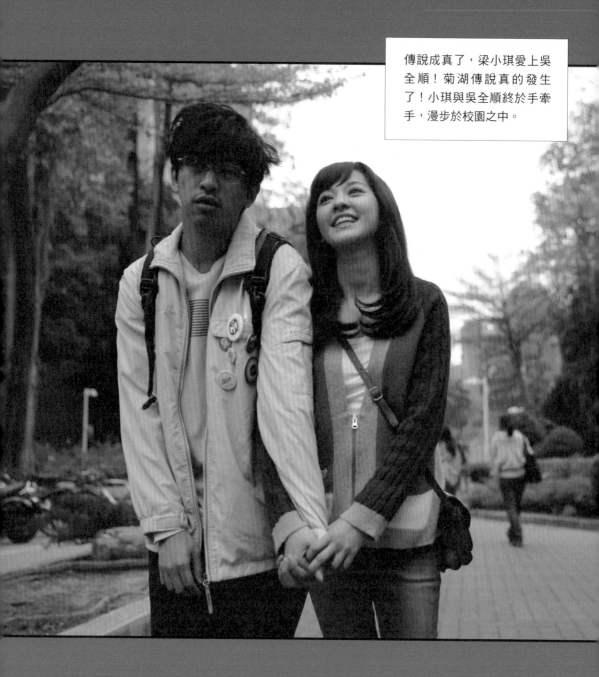

傳說成真了，梁小琪愛上吳全順！菊湖傳說真的發生了！小琪與吳全順終於手牽手，漫步於校園之中。

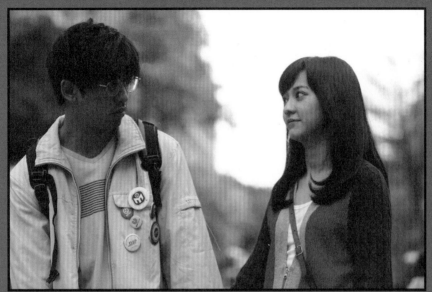

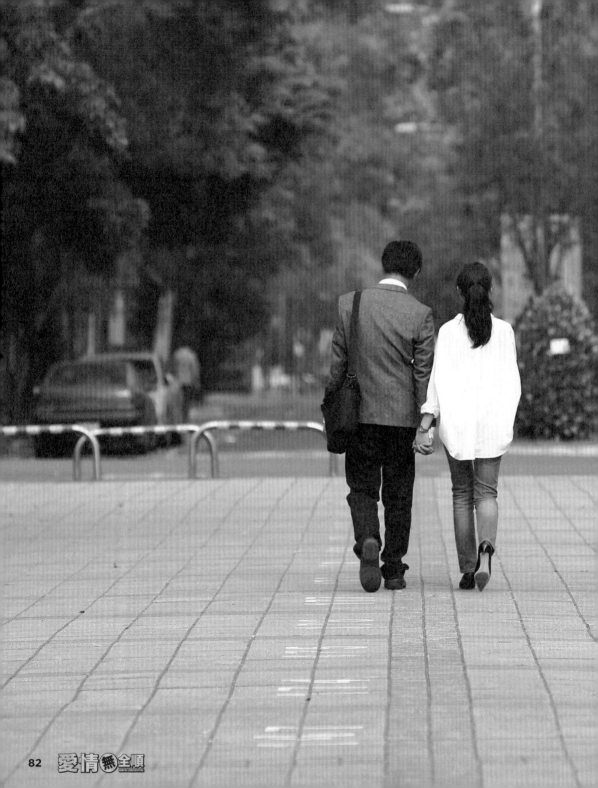

愛情無全順

沒有人可以知道愛情的真正結局，
但是所有人都需要一個機會：讓對方可以認識真正的自己。

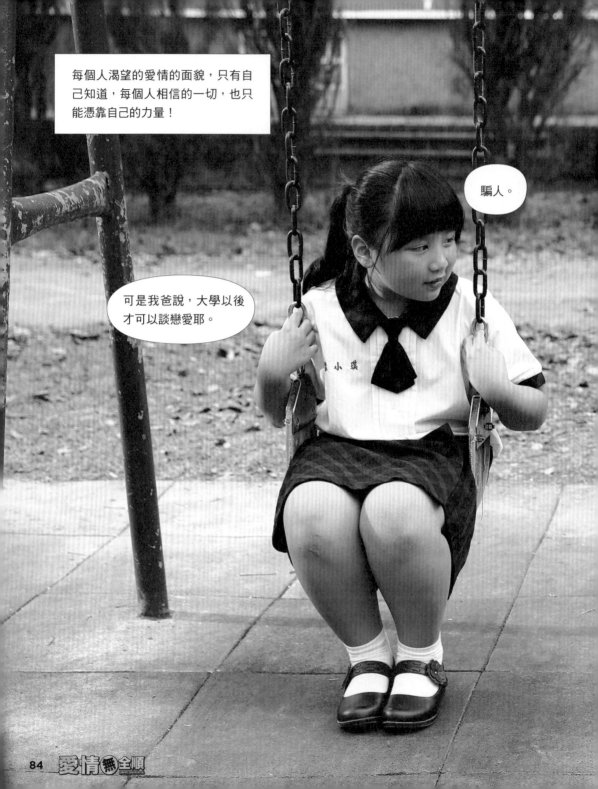

每個人渴望的愛情的面貌，只有自己知道，每個人相信的一切，也只能憑靠自己的力量！

騙人。

可是我爸說，大學以後才可以談戀愛耶。

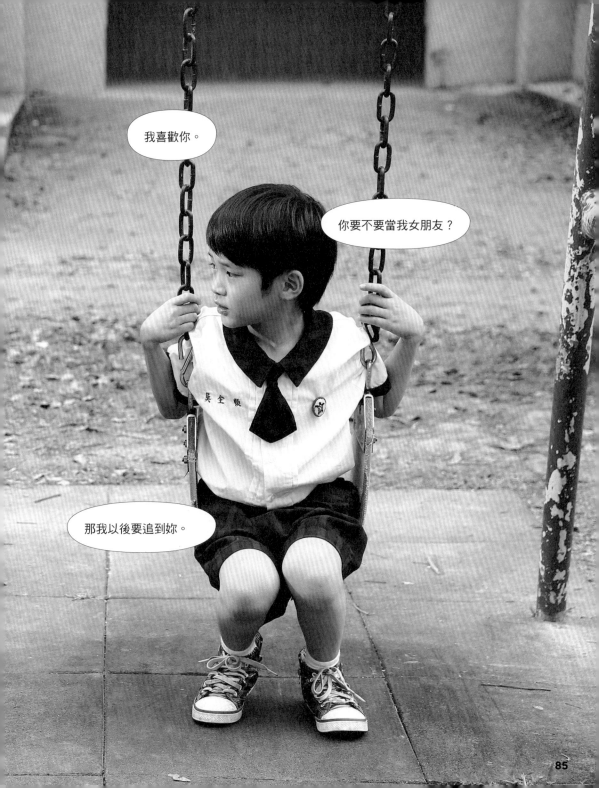

電影無全順

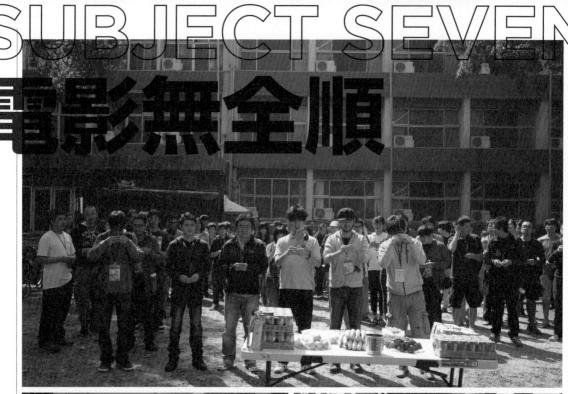

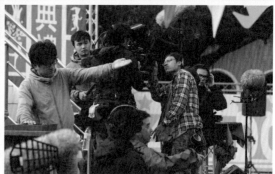

如果你在學生時代曾經有一段愛情、或曾幻想過一段愛情，
最後卻沒成功，那麼你可以來看愛情無全順。

監製／蘇照彬

一個很宅很美的愛情故事。

導演／賴俊羽

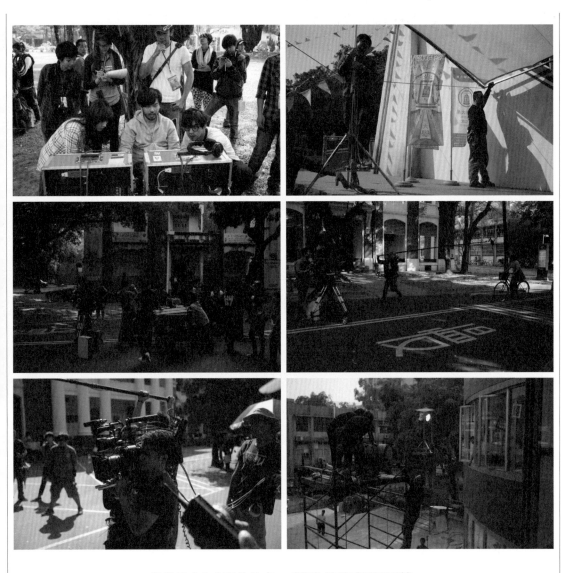

這就是人生有趣的地方，或許你被迷惑得團團轉，
不斷進行荒謬的冒險，想向別人證明自己，
但是等一切都過去之後，這一切荒謬就會變成難忘的回憶，
也許難堪，卻總比什麼都沒做過來得好。

吳全順／陳柏霖

這種戲應該人生中很難遇到第二次了。

梁小琪／陳意涵

監製 黃志明

台灣資深電影工作者，歷任台灣許多重要的電影公司的資深製作人，曾與多位台灣最具代表性的導演合作，包括執行製作蔡明亮的《河流》，該片迎得柏林影展銀熊獎，《洞》（1998年坎城影展費比西獎），以及陳國富導演作品《徵婚啟事》（1998全馬獎評審團特別獎）。製片經驗豐富，製作類型多樣，並具有跨國製作的資源整合實力，與蘇照彬共同成立第九單位有限公司後，更專注在開發國際市場的電影計畫。2007年擔綱製作電影《不能說的秘密》，奪得台灣年度票房冠軍，2008年監製電影《海角七號》以5.3億台幣創下台灣電影史票房紀錄，2011年的《賽德克‧巴萊》，耗資七億台幣，帶領台灣國片發展邁向新的里程碑。

給吳全順一個機會

一開始這個劇本就修了非常多次，醞釀很久。大目導演（蘇照彬 監製）本身對劇本就非常要求。而這個劇本最有趣的地方在於，它穿著一個校園通俗喜劇的外衣，衣服底下卻別有洞天，就像在朝九晚五的辦公室裡忽然出現一個七彩小丑對你笑，這是我聽到這個故事後的第一個感覺。當然這個小丑你必須要看完故事才會發現（對！我在請你買票進戲院看！）。

在劇本修改期間，大家也會不斷討論關於幾個主演的人選。梁小琪就是陳意涵沒什麼問題，討論都集中在男主角。對於吳全順這個角色，一開始我們自然不會往太「帥氣」的演員去想，在開玩笑中還會提到一些綜藝節目的表演者。後來問陳柏霖，原本是抱著試試看的心態，畢竟這個角色跟陳柏霖以往的形象差很多，沒想到看完劇本後他很有興趣，而且也跟俊羽導演提

了很多關於這個角色的想法，從吳全順的試妝到定裝，陳柏霖都提供了很多寶貴的意見給我們，讓我們非常驚喜。他自己也花了很多時間在和導演揣摩吳全順，不斷地修改表演方式。他讓我們更有信心去呈現一個完美的、完全不同於以往的陳柏霖給觀眾。

而郭書瑤和姜康哲的表現也讓人驚艷，這次四位主演是一個非常到位的組合，也是一次非常愉快的合作。

拍攝無全順

雖然是一部校園戲，裡面卻有許多奇怪的元素讓它一點都不校園（笑），比如說應該還沒有任何一部校園浪漫喜劇會把男女主角都丟到泥巴裡面滾吧？這些不平凡也會變成執行拍攝上的跌跌撞撞。像梁小琪的宿舍房間，眼尖的觀眾可能會發現那是一個 king size 的宿舍房間，其實為了方便攝影機和鏡位的調整，那個房間我們是另外搭景出來的，一般的宿舍大小並不適合直接作拍攝。更讓美術組頭痛的還有大宅男吳全順無敵亂的房間，「亂得看起來很厲害」是該房間的唯一指導原則，當然最後做出來的效果非常好。這些點點滴滴都是影片看不到，但拍片有趣和辛苦的地方。

對拍攝成果的期許

不管是戲或是電影，最終還是要回到故事本身。俗話說好故事帶觀眾上天堂，而這部片絕對是會帶你上天堂的的其中一個。台灣並不缺乏類似的校園故事，但這個故事的特別在於，吳全順的個性完全不同於一般觀眾看到的主角，他擁有非常特殊的感情表達方式，別人看起來是「心機」，但那就是他愛一個人的方式。心機越重，就表示他越愛你，那個感情是非常真誠又單純。這顛覆了我們一般看到的愛情故事的表達情感的方式。因此希望你們能進戲院，給吳全順一個機會！

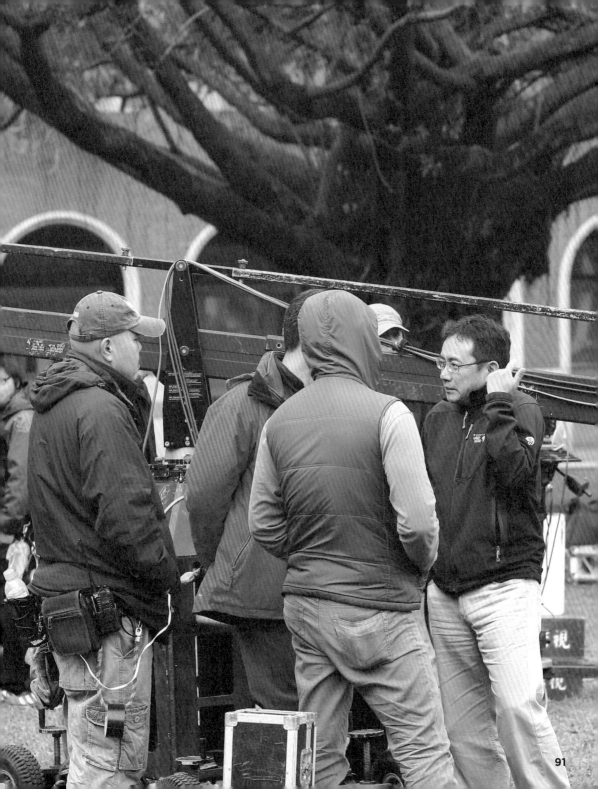

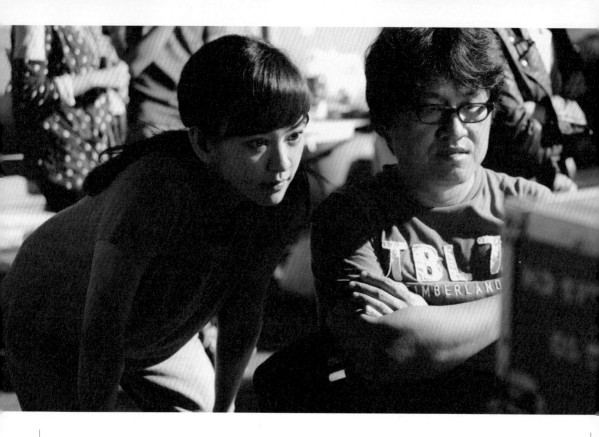

監製 蘇照彬

第九單位創立人，2000 年第一部編劇作品《運轉手之戀》入圍第三十七屆金馬獎最佳編劇獎，隨後創作了《雙瞳》，一個融合中國民俗元素的推理驚悚片，成為台灣 2002 年度華語片冠軍。蘇照彬以其擅長的科學題材創作了《穿隧》《詭絲》，連續兩年獲得新聞局優良劇本首獎，不僅在台灣電影市場，蘇照彬編劇的恐怖片《三更》更獲得亞洲觀眾的喜愛。2002 年蘇照彬編劇、導演《愛情靈藥》，呈現一部幽默瘋狂的奇幻喜劇，2006 年編導《詭絲》獲選為坎城影展「官方正式觀摩影片」、「東京影展亞洲之風單元閉幕片」。2010 年最新編導作品《劍雨》為武俠電影開闢了創新之路，在威尼斯影展獲得影評人高度評價，並獲得第 30 屆香港電影金像獎等 11 提名，更獲得第 17 屆香港電影評論學會大獎之最佳導演獎。

尋找各種想像的最大公約數

愛情無全順的緣起

愛情無全順從開始發展到最後開拍大約經歷了三到四年的時間,最初的初衷單純是很想拍大學生活;對我而言,大學生活的印象至今依然很深刻,而我想無論是誰,在學生生涯裡對愛情都有不同的想像,我們就是想要捕捉這個過程與狀態,並且希望透過這個故事,能讓觀眾回想起自己求學生涯時的愛情幻想、愛情狀態。

愛情無全順前後改了十七稿、共寫出三個完全不同的故事,最後終於修到滿意,找到賴俊羽導演執行。

愛情無全順的前期製作

愛情無全順前期製作可以分成兩部份:一是劇本發想到完成;二是定稿後的籌備。

第一部份正如上述,劇本前前後後寫出三個完全不同的故事,除了吳全順跟梁小琪與原先設定相去不遠外,其他故事完全不一樣。但這樣的過程對製作公司而言是在意料之中的,我們經常劇本寫出來,改了兩三稿之後又完全推翻!一部電影一定要有一個好劇本,劇本要十足地準備好再進入籌備期,這是非常重要的事,如此才能確定劇本都是你想要拍的,因此能用最省力的方式進行,不浪費任何資源、時間、金錢。

因此若要說辛苦,最辛苦的還是在編寫劇本的階段,我們在劇本上花了很大的時間與力氣。至於其他找資金階段,劇本一旦定下來我們就開始進

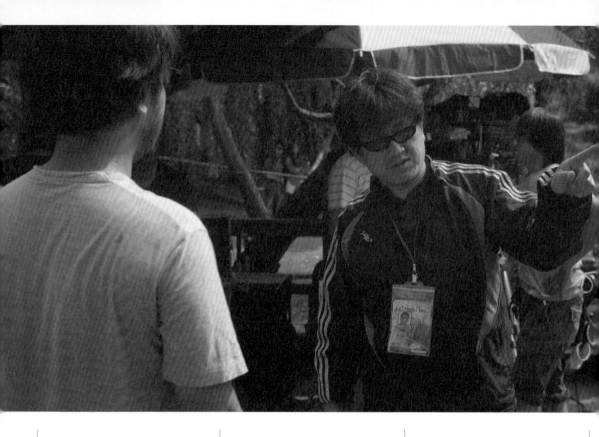

行，而投資人看了都還蠻喜歡這個劇本，因此資金反而沒有太大問題；其中一個投資人，在看完劇本五分鐘之內決定要投資，並且始終沒有改變承諾。這次找來的製作團隊很年輕、很有活力、水準也很高，所以前期籌備我覺得沒有遇到什麼太困難的事，硬要說的話就是菊湖如何呈現，前前後後討論很多次，最後找到了最簡單有效且容易執行的方式。

監製的角色定位

過去我曾監製過自己的電影，當自己身兼導演與監製時，某個程度上是帶著導演的腦袋當監製。這次我純粹帶著監製的腦袋參與「愛情無全順」，難免有的時候創作者的聲音還是會跑出來，我要很小心提醒自己界線何在，不要干預原先導演想做的事。

這次的監製身份對我而言是全新的體驗，後來我發現原來每個導演對於故事都有屬於自己的詮釋方式。電影奇妙之處在於每個人從演員、投資人、演員經紀、導演、編劇、監製等角度來看同一個故事的時候，都會有自己的想像；有些想像是相符合的，有些大相逕庭，而監製最大的功用除了在控管預算外，就是要讓電影最後呈現出來的效果符合大家最初想像的最大公約數。

如果下次再做監製，我會讓導演有更大自由度，或讓他有更長的拍攝天數。這次我們拍得很緊湊，希望下次若再擔任監製的角色，能將資源配置得更好。

與演員合作的過程

我在「詭絲」時已與陳柏霖合作過，當年的他還是想要完成導演交代給他的所有指示；經過這幾年，他已經蛻變成一個完全不一樣的演員，無論外型或心態，相較於過去都有極大的成長，除了外型他不在意變醜之外，表演上的呈現也比我們當初預期的程度還遠遠超過。一開始我找柏霖的時候我跟他說：「首先你要喜歡這個故事，假設你喜歡這個故事了，那麼你不能呈現出大家認識的陳柏霖，你要讓自己有一百八十度的轉換。」後來我們發現原來只要把他的雙眼皮貼起來，他就可以完全變成另外一個人，他呈現出來的人物，完全遠遠超過我們幫他做的造型，甚至陳意涵跟陳柏霖第一天對戲時說：「導演，我親不下去，我完全無法跟這個人接吻。」柏霖在化妝上願意嘗試，表示他現在很有信心；並且這次除了造型之外，他在肢體下的功夫應該也是很大的跳躍。

「愛情無全順」的計劃大概延宕了七、八個月，但是從最初到最後我都是屬意陳意涵來飾演梁小琪這個角色，從來沒找過別人。我覺得只有她才有這樣神采飛揚、古靈精怪的特質，怎麼想都只有她演得出來。一起工作後，私底下對她開始有所認識，發現真的是找對演員了，因為她某個程度上與梁小琪的氣質很相像，都有一種閃閃發亮的氣質。

與導演合作

我認識賴俊羽導演很久了，最早他是「詭絲」的分鏡師，並且在現場幫我整理拍好的特效鏡頭。賴俊羽導演本身對視覺有強烈的看法，對鏡頭有很強的把握、視覺風格掌握得很好，先前公司跟他一起合作過兩部作品，對他有基本的了解。

他先前拍的東西較為沉穩、嚴肅，我們不確定他來拍喜劇效果好不好，因此我們決定修改這個故事的喜劇元素，讓故事中的笑點來自劇情，而不倚靠演員肢體表演。這齣戲有拍到我們當初預設的元素，是一齣劇有強烈劇情的校園愛情喜劇，好笑的部份效果很好，劇情也很完整。每個導演都會有他的第一部長片作品，我想賴俊羽導演會成功的，期許他用超越自己的概念繼續做下去。

成果與期許

「愛情無全順」主要在談的是兩個不太可能在一起的人，為什麼會成了情侶：一個是沒人喜歡的宅男之王，一個是萬眾矚目的校花。

我們知道愛情片的情節充滿許多陰錯陽差的事，「愛情

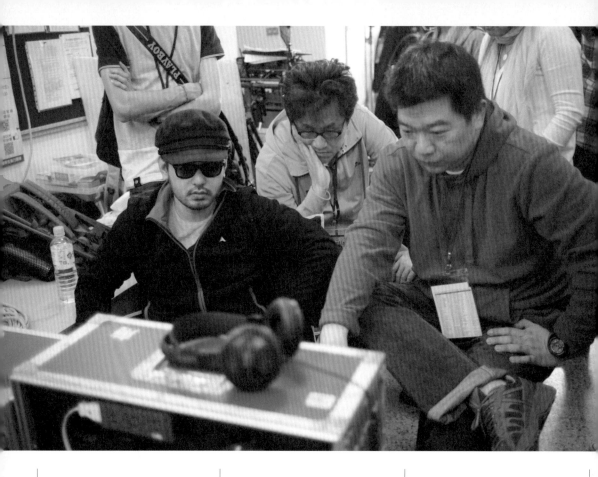

無全順」故事裡有一個橋段是寫的時候大家一起發想出來的。由於梁小琪走到哪都遇到吳全順這個宅男，某天早上梁小琪發誓她今天絕對不住宿舍，不想再遇到吳全順。但命運就是這樣愛開玩笑，在這個當下有隻烏鴉飛過來纏住她的頭髮，她因而跌出窗外，吳全順就這麼剛好經過，女主角手上的三秒膠就正好黏在宅男的臉上，他們只好這樣黏在一起穿越校園。一個穿著睡衣的校花跟宅男之王黏在一起一路穿過校園、引來眾人圍觀，對這樣的女生來說根本就是丟不起的臉，引發她接下來的激烈行動。這是這個故事裡很有趣的轉折點，我想觀眾也會很開心的。

　　一部片拍出來之後，要求觀眾花兩百塊與兩二個小時的時間觀賞，這是一種責任。無論是製作哪部電影，我都希望觀眾朋友看完之後不會覺得浪費兩個小時的生命，如果大家從戲院走出來的感想是浪費時間，我一定會心碎的。我覺得這部電影堪稱成功捕捉大學校園生活樣貌，任何經歷過大學階段的人，都能有一點共鳴。若要用一句話推薦這部電影，我會說：如果你在學生時代曾經有一段愛情，或曾幻想過一段愛情，最後卻沒成功，那麼你可以來看愛情無全順。

電影拍攝期程表

星期天	星期一	星期二	星期三	星期四	星期五	星期六
初一	初二	初三	初四 回台南	男友別墅群	商店提外	教室走廊

第 1 頁

第 2 頁

導演 賴俊羽

曾參與蘇照彬導演的科幻作品《詭絲》與武俠作品《劍雨》的特效製作，以及擔任電影《不能說的祕密》特效指導一職，電影《詭絲》與《不能說的祕密》分別榮獲 2005、2007 年金馬獎最佳視覺效果。2009 年導演作品《遺落的玻璃珠》入圍台北電影節最佳劇情長片，同年入圍金鐘獎「最佳導演」、「最佳剪接」，並獲得金鐘獎「創新技術獎」的獎項。2011年《遺落的玻璃珠》入選「比利時布魯塞爾國際奇幻影展」競賽片。其擔任導演的電影劇本《校園愛情風水奇案》入選 2011 HAF 香港亞洲電影投資會，獲頒「Technicolor 亞洲大獎」，短片作品《四分人》獲金穗獎最佳劇本。

每個人的心中
都有一個阿宅

每個人心中都有一個阿宅，只要你對某件事特別專注、可以為此廢寢忘食，就可以稱之為「宅」。其實我也是個宅吧。

吳全順這個角色讓我想起一則新聞。有一個大學生打電話告訴警察他要去刺殺馬英九，消息傳出，媒體爭相報導採訪。仔細一看他其實是一名非常平凡的學生，整天窩在家裡、毫無社交生活可言。記者問他動機為何？他回答：「我只是想引起別人注意。」這整個事件的動機與該名學生的回應，很符合吳全順的概念：一個身處在自己脈絡裡的宅男，隱沒在社會中，渴望受到注目。

故事架構與選角背景

故事是從校園傳說開始的。在製作過程中我們實際調查了一下台灣的大學，很多學校都有湖，而每個湖都有自己的傳說、一些以訛傳訛的故事，沒人知道故事的源頭在哪，也不會仔細探究。故事是三、四年前開始發想的，那時我們覺得可以做一些不太一樣的校園愛情故事。

一開始就考慮讓陳意涵飾演梁小琪，只是最初曾經擔心她與陳柏霖的組合重複性太高。但拍攝時，兩人不但延續了表演的默契，也各自完全進入角色世界，碰撞出新的火花。意涵飾演的梁小琪小時候是胖胖的女孩，在學校被嘲笑，愛情與人際關係方面並不順遂，於是到青春期的階段就痛下決心自我改造，並且想要極端逆轉形象——成為在學校裡受歡迎、具代表性的人物。因此我們設

定梁小琪這個角色性格強烈、比較討人厭,而愛情無全順這個故事是她成長的過程。

我跟意涵對於校花的定義非常不一樣。我想像中的梁小琪比較驕傲,所以在與意涵溝通的過程中會有衝撞,意涵在現場提出來的問題、呈現出來的她自己的詮釋,我在剪接階段,發現她現場提出的想法其實是更好的。對一個新導演而言這是非常珍貴的過程。

美雪與張聖的定位

美雪是單純執著的女孩,故事裡她表現出來的樣貌會讓人覺得她心機很重,但事實上她沒有心機,只是太過於單純與執著,為了喜歡的人一句話她可以做出任何事,包含徹底改變自己。像美雪這樣的人出現在我們周遭,對自己是誰不太了解,對未來、對愛情較為盲目,沒有自我,可以犧牲、可以改變。她代表的就是這樣的人們。

郭書瑤演出陳美雪這個角色是因為在她過去作品看見不一樣的郭書瑤。

對她過去的印象是宅男女神,但她勇於嘗試新的挑戰,再進一步與她溝通後,發現她很適合美雪這個角色。因為瑤瑤本身也是一個善良單純的女生,對許多事情也充滿執著。一開始瑤瑤蠻辛苦的,她對跆拳道一無所知,我們在開拍前對她進行密集特訓,她一直非常配合,每天跟教練又是踢又是打的,我在旁邊看了都覺得「哎呦,好好的一個女孩,竟然被

我折磨成這樣。」很是心疼。但瑤瑤的表演很到位，把美雪傻乎乎的個性表現得淋漓盡致。

而張聖這角色的內在反而是很沒自信的，需要靠別人給他的外在價值去定義、肯定自己，內心其實非常怯懦膽小。他讓自己成為一個風雲人物，但這個位置必需倚靠身邊的人替他鞏固，實際上內心充滿恐懼，他需要找一個校花跟他匹配，這樣才能帶給他安全感。康哲的外型很適合張聖的形象。我對「風雲人物」型角色的定

義是，在光鮮華麗的外在底下，心裡可能空虛、害羞，但外在表現須要倚靠他人的肯定。康哲本身有大男孩的氣息。他的形象一向是集合陽光與羞澀於一身，他本人也是個害羞內向的人，因此我覺得他外型與性格的表現，與張聖是非常相符的；加上他以前演出的作品是陽光健康的，同時希望這樣的形象詮釋張聖，還能帶給觀眾一絲不一樣的氛圍。

陳柏霖的吳全順

陳柏霖是我心中飾演吳全順的首選。這幾年他在表演上備受肯定，我覺得他能勝任這個與他過去形象完全背離的角色。所以一開始除了怕他對我們不信任、對角色陌生之外，也怕他不接受演學生。溝通過後，他發現劇本很有趣，角色對他來說也是個挑戰，於是便同意演出。柏霖在上妝後很享受成為另外一個人的狀態，他跟我說：「我從學校這頭走到另一頭，沒人知道我是陳柏霖耶。」他真的很享受這個過程。

當初我們在與造型、特殊化妝溝通的時候，就想要把陳柏霖改造成觀眾們意想不到的樣子，讓大家知道原來大仁哥也可以這樣！在最初的討論過程裡，柏霖不斷地提出他自己的想法與詮釋，也不斷地在推敲這個角色。到最後開拍的時候，他一上妝走出來，舉手投足讓我們覺得：「是的，他就是吳全順！」

創作第一部劇情長片作品必需面對的事

整齣戲的過程從劇本、製作到後期，很多事是導演必須獨自面對的，包括對演員與出色的工作人員，都必需用自己的態度去面對，並且把自己的觀點清楚表達出來。

在創作的過程裡我比較像在海上航行的舵手，蘇照彬監製與黃志明製片以及編劇李佳穎三位就像領航員站在另一個角度觀看這個作品，以確保我不會迷失在作品裡，在創作上兩位監製也給予我完全支持與適當的建議，對我幫助非常大。

印象最深刻是保健室那場戲，開拍前我們都蠻擔心的，

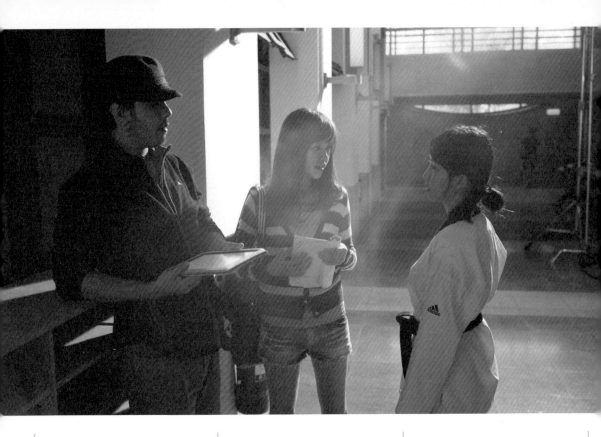

因為這場戲的演出有點裸露，柏霖要穿著四角褲在意涵面前產生生理反應。當初我們還想很多小道具要讓他有生理反應，拍起來才有趣。一到現場，柏霖與意涵兩個人因為太熟了，反而很放得開，不如我們先前擔心的那樣，最後還是柏霖說：「我自己來吧！」他就把手伸到褲襠裡表演，意涵也演得很開心。一開始以為這場戲會磨很久，沒想到很順利且迅速拍完。

還有一場梁小琪要去敲鐘破解菊湖愛情傳說的戲，也印象深刻。這場戲有兩個轉折：梁小琪在這場戲的過程中要做出選擇，她想破解傳說，同時心裡有些掙扎，因為此時她對吳全順已投入一些情感，而這場戲最後的轉變是她要站在台上，向全校同學、全校宅男們懺悔。這是我最喜歡的一場戲，因為小琪在步上鐘塔時，心中其實百感交集，而吳全順背著她朝另外一個方向走，他們距離拉遠，但其實是要貼近的，到最後他們要在一起。這場戲是所有戲裡情感最豐富的一場戲。

四個人物的成長與轉變

這部電影最有意思的地方在於他們的成長過程與轉變。吳全順、梁小琪、陳美雪、張勝四個人性格迥異，因而用完全不一樣的觀點看待他們青春期的社會價值，以及他們對自我價值的認定，所以最有趣的就是他們這四個人在故事中的內心變化。菊湖對我而言就像一面鏡子，照映出四個角色的另一

個樣貌。這樣的成長故事用喜劇呈現，是希望能讓故事更具有活力，也許可以跳脫一般校園片的樣子，所以很多地方大膽嘗試，用別於以往的鏡頭語言，述說這個成長故事。

我想呈現一個與過往不太一樣的校園愛情故事，在看似輕鬆、歡樂的喜劇裡，能透露出人物的成長。青春期的過程是成長中很重要的轉折，此時的人們會認定、執著於某些價值，無論對錯。在這個時期，我們一直摸索著要用什麼方式面對社會、朋友、自己對自己的期待，這就是青春期有趣的地方。在瘋狂歡笑裡，同時也希望觀眾能觸摸到這些人物的內心。

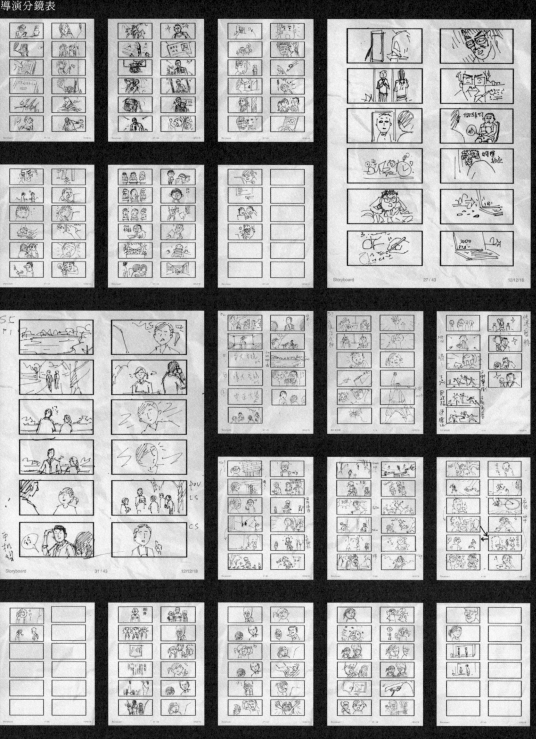

攝影 王均銘

美國加州 舊金山藝術大學，電影系畢業。參與作品：【BBS 鄉民的正義】【電哪吒】【10+10
之有家小店叫永久】【雨城故事（電視電影）】【黛比的幸福生活（電視電影）】

一個全新的嘗試

當初看到這個劇本就覺得非常有趣，後來改了幾版，加入了許多不同的觀點讓整個故事都更豐富。讓人期待的是陳柏霖的轉變，如何把帥氣大仁哥變成一個人見人惡的宅男？我想這不只是對特殊化妝的一大考驗，同時演員的心態，甚至是我自己，在剛開始時都多少有點心理障礙，比如說剛開始看到陳柏霖化妝後的樣子會很想笑場，但身為一個專業的攝影師，只好默默把笑吞回肚子裡然後忿氣。

這不是我第一次拍柏霖。柏霖和意涵在之前就有合作過的經驗，後來拍廣告也常常會遇到他們。但這卻是我第一次拍「走經」的陳柏霖，興奮的心情自然不在話下。而陳柏霖的演出方式也與以往大不相同，對我來說也是一個新鮮的挑戰。

全新的拍攝方式

在拍攝的過程當中，最大收穫應該是香港拍攝方式的加入。香港的拍攝工作講求效率和速度，因此很多作業的方式或順序會和台灣不太一樣。此片由於副導演是香港人，自然會要求劇組和技術人員循著不同以往的方式來拍攝。比如說這次在拍某些演員肢體的特寫鏡頭，副導演把他們排在最後一天一起拍，這對不管是服裝組或是燈光和攝影組來說都是一大挑戰，我們必須要還原當初拍那場戲時的燈光、色調和服裝等等。但一般在台灣，特寫鏡頭會在拍攝該場戲時的當天最後一起拍掉，而不會留到後面一起拍。

當然會這樣做是有道理的，很多演員的檔期非常難喬，好不容易這個演員有時間，一定會先拍需要是他本人作演出的部分的戲，而像手特寫或拉背對話的戲，不一定需要本人作演出，只要找個體型差不多的人就好了。於是將所有特寫鏡頭集中到一天拍，而不浪費演員的時間在拍特寫，是一個相當聰明的應變方式。

驚險與感動

看起來簡單的校園愛情故事，其實某幾場戲還是拍得非常驚險。比如說菊湖兩位主角跌落的那一場，攝影機都架在泥沼中，所有工作人員都要非常小心，人跌倒還好，重點是機器不能出事。當然最辛苦的還是兩位演員。

還有梁小琪飛車追逐吳全順，為了讓畫面有驚險和速度感，在拍攝過程我和導演都不斷要求演員再騎的離攝影機近一點，其實對演員或我們來說都是很危險的，只是為了達到畫面效果，不得不這樣要求。當下你也不會想太多，只覺得要再近一點才好看，但現在想起來是真的滿危險的。

我最感動的一場戲，是當梁小琪發現一切真相後，衝到吳全順的房間質問他的那一場。那場戲在拍時每一顆鏡頭我都很有感覺，說不上來為什麼。我覺得吳全順的告白很真誠，在看似算計好的背後，其實是最真誠的愛，但對當時的梁小琪而言完全不是這樣，這個衝突和矛盾是非常大的，真的是很有力量的一場戲。

與光影對決的攝影工作。

愛情⊕全順

讓演員進入故事場景之中

美術指導 吳若昀

我跟賴俊羽導演認識很久了，從他進入電影工作前就開始，他是個非常有趣的人，總是拿枝筆畫呀畫。這成為語言之外很好的溝通說明方式。跟蘇照彬、黃志明兩位監製則是我在擔任「詭絲」的美術助理時認識的。他們都是很不長輩的長輩，所以對這個團隊的主導者算是熟悉。接到這個工作時，一直有一種類似回娘家的感覺。

愛情無全順是個節奏明快的愛情故事，但又有點不一般。它著重的並不是很內心的情感表現，而是用一連串事件在推進、破解、堆積，有點偵探片的感覺。一點、一點透露線索。這並不是我十分拿手的片型。因為我通常需要從角色或故事中去得到一種情感連結。然後從那裡出發去安排整個片子的視覺感受。

雖然我覺得故事很好玩，但我一度找不到自己那個開始發想的點。最迷惘時，只好硬著頭皮問蘇監製（他也是編劇）：「我們這個故事的核心到底要說甚麼？」他只是神祕的笑著說：「我們就只是要說一個生動活潑的故事，就這樣。」

設計概念

所以我開始邊做邊找。故事背景發生在一所有歷史的大學。因為台南整體的古老文化氣氛及晴朗天氣，我們很快就鎖定了成功大學。我先安排了美術組南下隨意拍照，企圖找出台南的顏色及最有趣的地方。雖然片中因劇情需要並無法呈現台南真實的樣貌，但這個功課也讓選景工作更豐富！像是范真、譚大鈞在水仙宮前的魚攤，宅男們玩桌遊的小店等等……

我一直很想掌握故事要傳達的每個訊息，好去思考整部片的視覺安排，但是蘇監製也一直為了讓劇本更好，所以一

路修改，一直出新招！我們想好的東西常常被他破解。兩位監製覺得我太想掌握整體視覺呈現，頑皮的他們覺得要「有機」一點會更有火花。

我、攝影師、導演都比較年輕，經驗不如他們豐富，對於突如其來的變化比較緊張，所以常常受到驚嚇！但我們還是盡力滿足片子的需要！希望大家會喜歡！

如何進入宅男的生活場景

我對宅男瞭解不多，宅男場景全得靠組內的男士們搞

避開臉部較脆弱部份，最後再用小朋友皮膚彩繪的顏料將臉塗灰才完成這場演出。

菊湖要有魚跳躍，雖然大部份會事後用 3D 動畫處理，但現場還是得請一些魚來泥漿裡演出拍素材。現場得出動活氧打氣車保持牠們的活力，拍兩下快丟回活氧車裡。處理動物演員真的很瘋狂！

關於美術設計

我自己覺得美術跟演員有點像，差別在我們是用背景環境、道具在演，讓演員更能進到故事裡，幫助他們更瞭解自己角色的處境。我跟演員一樣，有一種常常在過別人的人生的感覺；一個人只會有一個人生，但是透過那些故事設定及塑造的過程，我們好像也跟著過了一些不同的人生。而我們創造的這些小世界，將會帶領一些人一起進入體會。這大概是這工作最有魅力的地方！

工作時最需要的支持，應該是整個團隊對這部電影的各方面是否有同樣的想像，是否往同一個方向前進，不只是美術組，還有整個製作團隊的每個部門。不然小世界容易分裂、不完整，這對我而言非常重要。

定！他們並非梁小琪口中的十全宅男，看起來也不一定很宅。但聯合起來倒是宅得其所：有人是瘋狂漫畫迷，所有新漫畫資訊他都瞭若指掌；有人是星艦迷航記（STAR TREK）迷，喜歡把生活場景及話題都與其作連結，片中吳全順的招牌手勢就是他常作的手勢；；也有人生活得十分不羈，就算沒吃完的食物發霉、堆積在他身邊，他也不以為意⋯⋯雖然身邊的大家會受不了，但少了這些就少了宅男真實生活的「味道」。

此外，全片也有好多我最不想處理的動物演員⋯⋯台灣拍片並沒有動物訓練員，要請動物們一起演戲真的很困難！烏龜、老鼠、蟑螂、魚，全都有高難度演出！還好鳥是道具鳥，不是真鳥！不然就更麻煩了。烏龜也沒想像中好養，蟑螂要真真假假停住不動！灰色家鼠要被放在演員手心一起演出？！這種老鼠很兇，身上又都是細菌。為了不傷害牠們也不傷害演員，我們準備了較溫和的大白老鼠，跑遍全台南的寵物美容店，終於有一家答應我們用低劑量染劑染成灰色，

吳全順房間的機械鳥

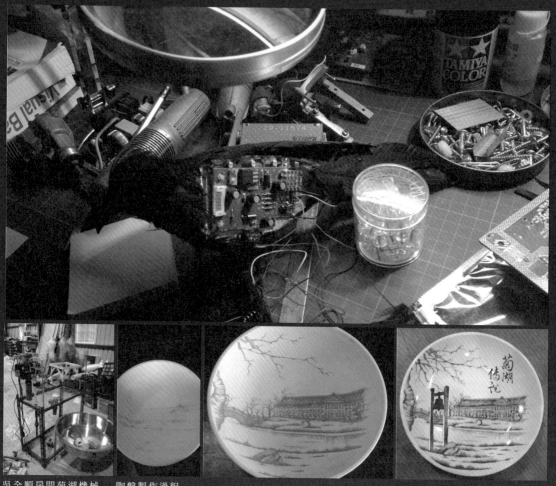

吳全順房間菊湖機械　陶盤製作過程

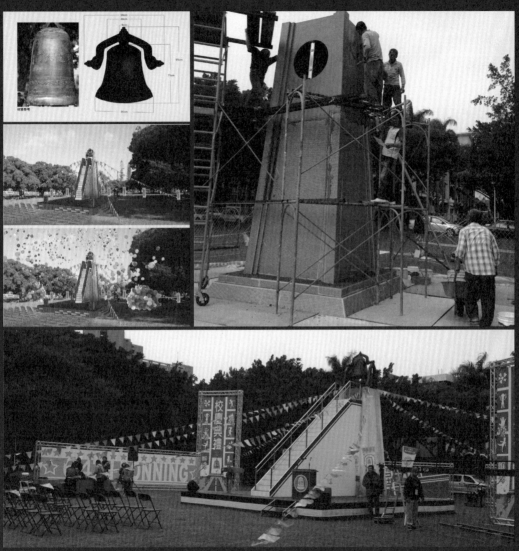

道具鐘與鐘樓場景示意圖

造型沒有絕對

造型指導 孫蕙美

這次整個製作團隊都是第一次合作，校園片乍聽之下很容易，事實上又很不容易，因為現今已經存在很多校園電影了。如果要簡單做是容易的，但如果要做得不太一樣就不容易，我相信不止是造型上，對導演而言也將是一項考驗。我跟導演第一次碰面聊天時，印象最深的是整個團隊的野心不止於拍一部好笑的校園電影而已，他們想要更深一點。我很驚訝導演堅持要把男主角的角色進行徹底的外型破壞。

我的外甥是個接近宅男形象的男生，大學剛畢業，這次拍攝「愛情無全順」，多虧有他提供我對服裝造型上的一些視覺判斷，尤其是「穿搭沒有邏輯」這件事；有時我會很驚訝：怎麼可以這種衣服搭這種褲子？為什麼運動褲底下要配皮鞋啊？很多劇中的人物造型設計是從外甥身上學來的。設計者常常被自己的專業困住，思考起來綁手綁腳；衣服要能搭配，對我們來說很輕易，就像是身體的印記一樣。但是這

次宅男的角色給我很大的啟發：事情沒有絕對。我相信對任何已經在某專業領域有所研究的人而言，拋棄專業、逆向操作都是很痛苦的事，就像叫一個舞者不要照拍子跳舞，一開始都會不知所措。但是在拍電影的團隊裡，不能因為拋棄既有思考模式，就讓整個視覺的基調都不協調，必需讓角色具有說服力，同時要與美術、攝影統合，這應該是拍攝過程中最困難的事。

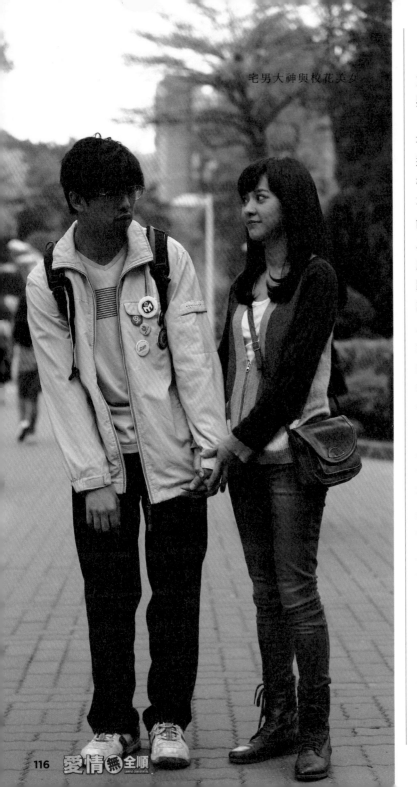

宅男大神與校花美女

角色設計概念：
吳全順與宅男們

在與導演溝通的過程裡，最快
達到共識的是吳全順的造型風
格，但是製作過程反而有難度，
不能給他全新的衣服，也不可
能從垃圾桶翻出來給他穿，所
以衣服拿來還要經過一些技術
處理讓它變舊一點，有使用痕
跡。柏霖明明是男主角，卻要
讓他面目模糊，甚至讓他存在
感比一般人還低落，幾乎跟空
氣沒什麼兩樣，要破壞他的氣
勢與身材比例，同時又要避免
落入大眾對宅男的刻版印象。
電影裡除了吳全順之外也有許
多宅男角色，我們也不希望落
入俗套。宅男對自己有興趣的
領域很專注，對外在絲毫無謂，
不會想到要吸引異性，等到有
這個欲望的時候，可能早就落
後別人情竇初開的年紀有七、
八年了，我們就是用這樣的概
念理解宅男角色們。

角色設計概念：梁小琪

從頭到尾我們的設定都是小琪
服裝的彩度要高，但是要搭配
大學生會接受的款式，來壓低
意涵的明星氣質。對於小琪，

我們的作法會著重在色彩搭配，也會稍微注意要有點時尚感，因為她是很注重外型的女孩。雖然小琪的造型在製作過程中不如吳全順的繁複，但反而是定裝定了兩次才抓到比較準確的位置，因為導演要的是介於非寫實與寫實的龐大中間地帶，需要推敲：她的角色接近校園，要比寫實更多一點，但不能變成偶像劇；走在校園裡要比一般大學生亮麗，但又不能像明星，這是跟導演最難溝通的中間地帶，難以用言語一次到位，要靠實際演出狀況判斷。

角色設計概念：
陳美雪的挑戰

美雪是一個有趣的挑戰。在劇中她要從運動選手的角色，轉變為氣勢與女主角可以相抗衡的角色，這個過程要清楚建立。美雪轉變過程的頭尾要有很巨大的變化，卻不能太突然。她後來跟小琪變成密友，生活經驗告訴我們朋友之間會互相影響，劇本寫得也相當貼近人性。美雪跟小琪成為好友後她周遭突然湧入來自四方的帥哥，男性都崇拜小琪，久了之後美雪也會渴望那種被仰慕的感覺，希望有一天可有目光投注在自己身上，因此漸漸地想要變成梁小琪。

這個過程之中如何讓觀眾一點一滴地察覺？我跟導演建議了五段外型上的漸進過程，導演決定哪個階段的改變放在故事的那一個轉折較為合理。我一直覺得對瑤瑤很殘酷，我問她：「妳可以接受不上妝嗎？可以接受恢復自然髮色、不修眉毛嗎？」定裝時我一直跟瑤瑤道歉，我無法給這個角色一個漂亮的外表，更甚者還要都穿運動員平日喜歡穿的機能性穿著，完全不顯露身材，一切機能就是為了運動方便。瑤瑤都百分之百接受，我心裡的大石頭就放下來了，於是能放手去做。

造型設計在電影裡的位置

在台灣電影裡服裝造型設計一直不是在很重要的位置，這是我要努力的地方。如果是一個注重視覺的電影製作，你會明白服裝造型跟美術、鏡位、攝影一樣重要，我希望能努力讓國內的電影都意識到服裝占很重要的位置，除此之外它還能幫助演員表演。我從事這個領域很長一段時間，知道中間的影響。

我在國立台北藝術大學兼課，教學生的第一件事永遠是讀懂劇本。做設計的如果連劇本都讀不懂，要如何做自己的工作？這是每一位電影工作者無論是哪一個環節的，都必需做的第一件事。對有意投入服裝造型設計的工作者，我想說的是：一定要釐清自己的動機，有太多理由會混淆你想要投入這個領域的動機。電影圈很炫麗，做服裝造型很亮麗，但是如果你沒有文學基礎，最終只會成為一個只能看見表面的執行者。也許投入電影圈之後你身邊會有很多光鮮亮麗的導演與演員，但終究你要問自己：「除了這些華麗的表面之外，自己真正投入的原因為何？」

推薦愛情無全順的理由

愛情無全順是一部很輕鬆的電影，這個故事與其他校園電影絕對不太一樣。也許你不夠帥氣，也許你不夠漂亮，但你一樣可擁抱愛情。

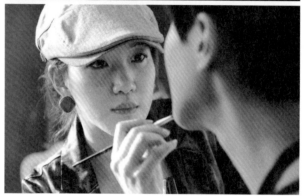

在溝通中相互成長

特殊化妝指導 程薇穎

特殊化妝團隊為演員辛苦上妝

剛開始的時候跟賴俊羽導演溝通，他說要給觀眾一個從未見過的陳柏霖。最初構想了幾種設計給導演參考，一開始我考慮到演員本身外型條件很好，所以較為保守一點。後來導演看了我最初的構想，覺得還不夠，要我可以更大膽一點，令我蠻驚訝的。經過幾次溝通，柏霖自己提出單眼皮的構想，加以製作期程有限，無法製作朝天鼻、刨牙等工序繁複的特殊妝，最後決定只有單眼皮；在後來的討論裡，導演希望他看起來髒髒的、油油的，於是又加入了化膿青春痘的元素……

整齣劇需要特效化妝的演員只有陳柏霖與郭書瑤，但是也幾乎天天在現場，只要有柏霖的戲就有我們。我們拍攝大約三十多個工作天，跟柏霖就這樣相處了三十多天，每天都要上單眼皮。我們能想像他多辛苦，每天很早起來上妝，每次上戲前就這樣一坐就是快要三個小時，而且臉上要黏貼很多東西，一定很不舒服。柏霖的妝主要集中在眼部，然而眼部四周是很難上妝的部位，

而看電影的時候觀眾通常會特別注意人物的眼睛，若有閃失，燈光一亮，難免就會看到摺痕。所以假皮與眼周皮膚的邊緣，我們都必需特別小心處理，將邊緣融入皮膚，每次處理邊緣就幾乎不敢呼吸，一不小心夾子就會拉到柏霖的睫毛。

但是柏霖是一個非常專業的演員，除了很有耐心之外，也曾經有過特效化妝、翻模的經驗，跟他溝通過程沒有太大的問題與困難。他在過程中給我們很多意見。有趣的是，柏

吳全順製作中

愛情無全順

霖上了妝就好像變了一個人一樣，而且很得意走在路上沒人認出他來。那時剛開工沒多久，有天收工他要回飯店休息，他突然意識到沒有任何人將目光放在他身上，突然感覺自己也可以這麼平凡、這麼自在，是一種久違的感受。

團隊合作的愉悅經驗

賴俊羽導演、蘇照彬監製兩人都有與視覺特效團隊合作的經驗，對我們來說有很大的幫助。對我與夥伴而言，我們的技術都還在努力與進步當中，雖試妝效果很完美，但假皮都是由人工製作，而不是機器，在有限的時間內要做出足夠數量，過程中難免會有一些不同，有時會比較厚一點，假皮一厚就容易穿幫。我還記得當時在拍美雪，有一天她鼻子的假皮出了一點狀況，不管燈光怎麼打，以特效化妝的角度都能看到缺陷。當時我們很緊張，十萬火急地向導演求救，他很淡定地說：「沒關係，現在科技很進

步，就讓我們來畫節點吧！」我們當然也要求自己要做到完美，然而遇到時間倉促或技術尚未純熟，我們邊做邊學，而後期製作可以幫助我們很多。

這次的整體團隊很棒，拍攝氣氛非常好，這讓大家的工作加分很多，整個過程心情愉快。導演與監製給我們的空間蠻大的，對我們都是鼓勵的態度，並且給予這一代的年輕電影工作者一個接受磨練的機會。這次製作愛情無全順的特殊妝，從翻模、雕塑、開模、製作假皮等步驟，每個環節都很精細，而在上妝過程中，黏邊、上膠的量、演員狀態等等，各種原因都會影響最終成果。

不同世代工作者之間的溝通

在台灣電影產業裡，大家對特效妝的印象停留在傷口或殭屍鬼怪一類，實際上特效化妝的範圍很廣泛，小到傷妝，大到把人做成不一樣的生物都有，可塑性很大。特效化妝在台灣甚至全亞洲都剛興起，技術不

斷更新與研發，這是一個變動很快速的產業領域。即便如此，與老師傅們工作，可以看到他們經驗累積的成果。像我們這樣剛投入這個領域並且受到境外教育的工作者，在學校接受專業訓練，但無法在這麼短的學習期間，就全面了解翻模過程中必需注意的一切細節，師傅們累積這麼多經驗，遇到的問題一定比我們多，所以有很多要向他們學習之處。

我們也許帶來新的技術，但是大家一定是互相成長的，這個產業才能更進步。現在有許多新導演對特效化妝有更多了解，於是在創作上他們就能加入更多的想像，希望能透過我們的技術幫助他們完成創作，並且也讓特殊妝這個領域更加多元、完善。這次團隊合作的「愛情無全順」是一個很輕鬆、可愛的故事，將讓你憶起學生時代的情境，說不定還有臭男生的樣子，我相信在大家齊心努力的成果下，會是很多人共同的回憶。

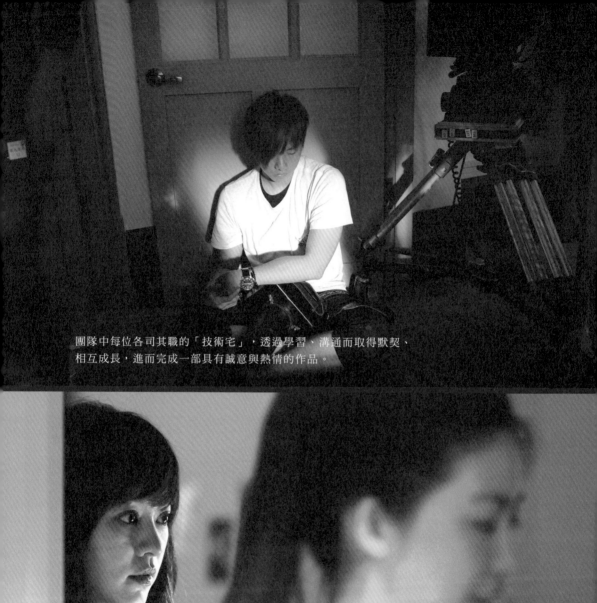

團隊中每位各司其職的「技術宅」，透過學習、溝通而取得默契、
相互成長，進而完成一部具有誠意與熱情的作品。

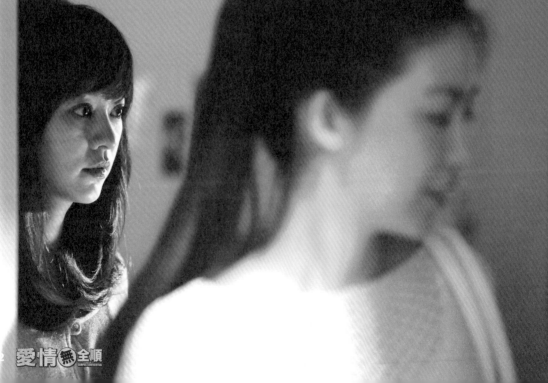

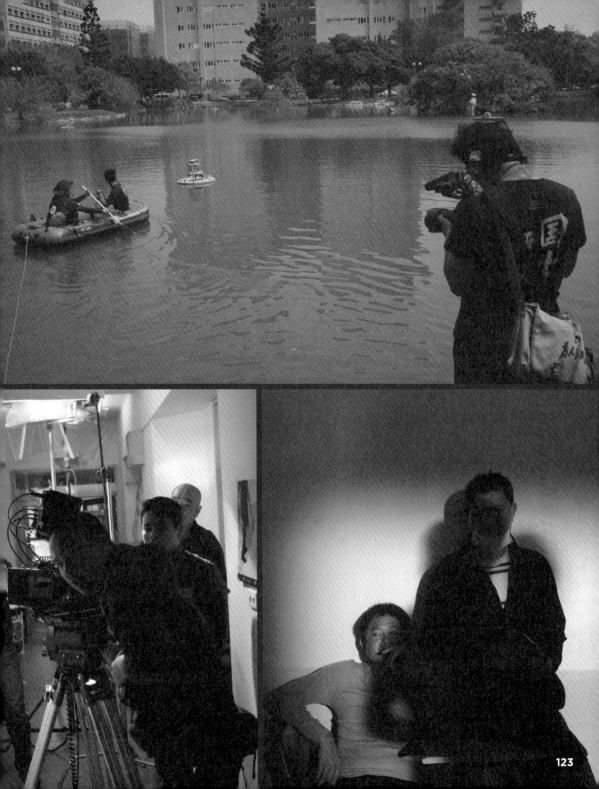

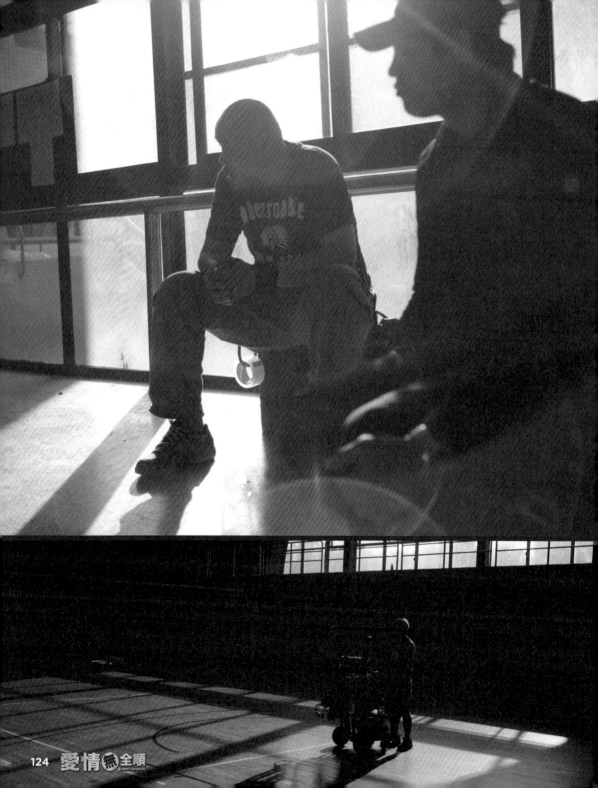

愛情無全順

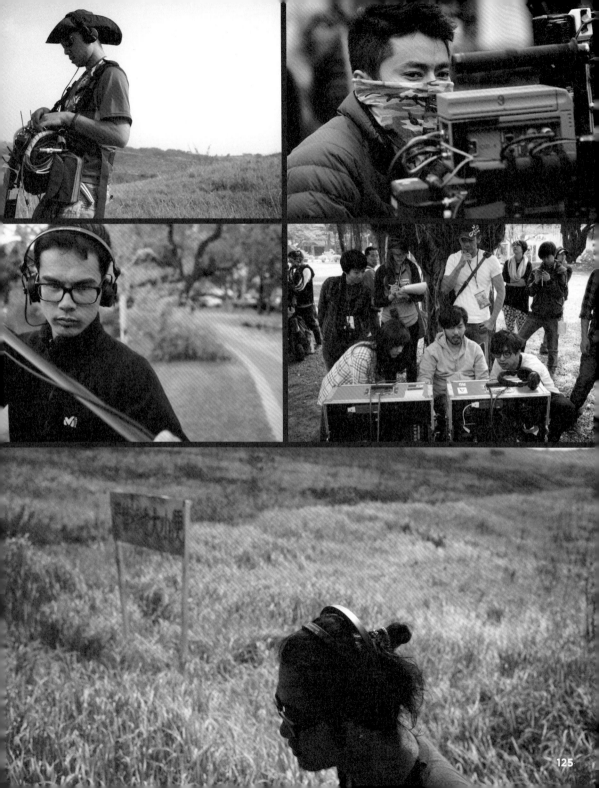

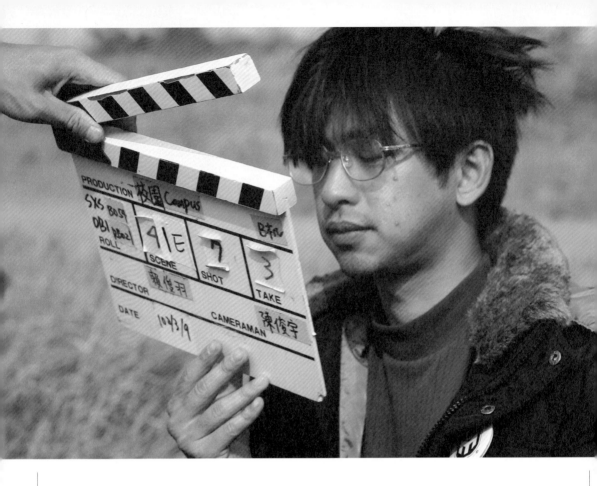

吳全順 陳柏霖

關於吳全順｜資訊工程系四年級，高智商，好好先生，有輕微的強迫症傾向。生長在美女帥哥雲集的外交官家族，不帥的他變成一個異類，在學校也是格格不入，總覺得世界上沒有人懂得他的感受，逐漸躲進自我保護的世界變成宅男。

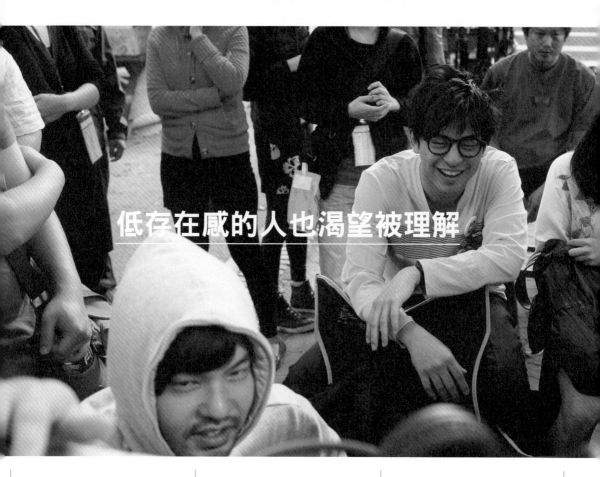

低存在感的人也渴望被理解

吳全順不擅於表達情感，默默承受別人的話語而不會有所反駁，默默過著自己的生活，到後來觀眾才會發現吳全順是另一種人──他也渴望被認識、被理解，才會設下這樣的機會與梁小琪相遇。

導演跟製片選擇讓我來飾演吳全順讓我感到很意外，我跟這個角色完全不像。接演之後我很苦惱，怕抓不到吳全順這個角色的感覺，尤其是當我知道他

們相信我可以做到時，更覺得自己不可以讓他們洩氣。導演沒有給我什麼功課，但是在開拍前一個月我讓自己完全進入宅男模式：不斷打電動、看動畫。過去我從來不玩線上遊戲，所以這次就跟朋友學，讓自己浸淫在滿滿的「宅氣」裡。這樣調整生活形態，確實會影響到人的思考邏輯、反應節奏，才慢慢大致上抓到吳全順的樣貌。但是當一開始拍攝之後，我覺得似乎找到一種新的表

演節奏了，並且終於瞭解「宅界」的人們欣賞的事物、看事情的角度，瞭解這個領域在發生的事與關注的事。

有些人會問我：難道不會抗拒吳全順的造型？我跟他們說，只要我肯接就表示我非常樂意變成這樣。每天上戲之前，要花兩個小時又四十五分鐘左右的時間上特殊妝，我本身沒上什麼妝，就是要加痘痘、雙眼皮貼成單眼皮、抓頭髮。吳全順是個存

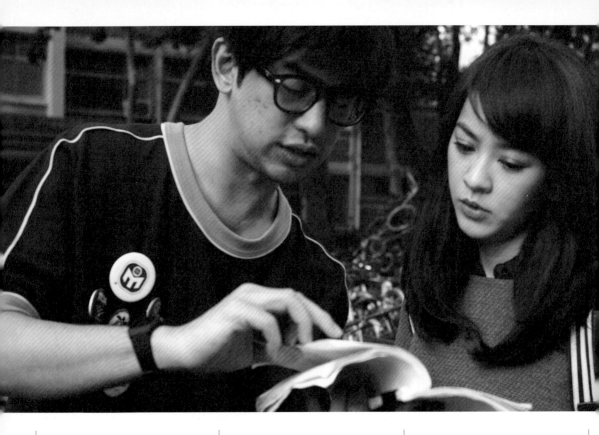

在感不太強烈的人,要演這樣的人更不要刻意揣摩,那是演英雄帥哥時才要做的事,這個角色反而什麼都不要想,不刻意才能零存在感。總之我要做的就是不要讓吳全順是陳柏霖。

我演戲並不是挑角色演,而是看這個故事要傳達什麼樣的訊息。這個世代許許多多的宅男需要一個故事解釋他們的處境,而「愛情無全順」剛好在講這樣的事:許多人不擅表達自己,但渴望被發現,這個故事描述的就是一個人他如何用盡苦心,製造機會與

浪漫來認識一個從來不可能注意你的人。我覺得這是很棒的題材。

吳全順最吸引人之處

吳全順最吸引人之處在於他精心設計的一切。我想呈現的是:如果今天像布萊德彼特這樣的帥哥來做吳全順做的事,可能會被認為好浪漫,這一切都是為了要製造命運與我相遇而設計的吧!但如果換做一個其貌不揚的人來做,他就變成騙子、設計圈套讓你一步步陷落的人,我認為這是

一個普世價值觀的平均值。這樣說來,我們要如何看待這件事呢?我想不管你感受到什麼,那都是真的,就這麼簡單。

吳全順不是壞人,我想像在現實生活中他的結局,如果梁小琪不這麼重視外表,她應該不至於像電影裡這樣,也許好歹可以當成朋友。他在梁小琪身上看見自己的悲哀,所以能有同理心;他能理解梁小琪一直在追求外表,追求要與學校最受歡迎的男生在一起,他看得見小琪的自卑,因為吳全順多少也有這樣的

自卑感，所以他知道梁小琪應該不止是表面看起來的那樣，知道他們倆某種程度是一樣的，他喜歡梁小琪絕對不止因為她笑起來很可愛、會打扮那樣而已。小琪對吳全順慢慢地態度與理解有很大的轉變，然而我覺得吳全順從一開始就對梁小琪瞭若指掌，一切都在他的計劃中。

與演員合作的過程

這次是跟陳意涵第二次合作，我們已經很有默契了，像在保健室裡的那一場戲，演起來很有趣，跟她不必害羞。我跟其他演員只有對到兩、三場戲而已。就表演而言，瑤瑤具有一種神秘感，一般看到她以前的作品覺得她是那個樣子，但現場遇到了，發現她的表演其實非常有內容，她本身就是一個很有內容的女孩。至於康哲，我覺得他非常適合這個角色，站出來就有全校最受歡迎男孩的樣子。

與導演、製片合作的過程

我見過賴俊羽導演很多次了，「詭絲」的時候遇到過，當時他是特效，第四十四屆金馬獎的時候也遇到了，當時他因「不能說的秘密」獲得最佳視覺特效獎；這次在「愛情無全順」他終於當導演了。這次合作起來蠻有趣的，他也是個宅男，吳全順這個角色我想應該是他加蘇照彬製片。而隔了七年後再度跟蘇照彬合作，這次他是編劇與製片的角色，與他相處像老朋友一樣，可以一起吃飯、聊天、聊科幻、談宇宙，通常其他合作過的也許我只能聊電影、哲學跟戲劇，但是跟蘇照彬導演可以聊很多男孩的幻想。

一部懸疑、愛情輕喜劇

「愛情無全順」算是懸疑愛情輕喜劇吧！吳全順很蠢、很醜、很白痴，梁小琪很驕傲，張聖是一個蠢校草，宅男阿丹喜歡鬼吼鬼叫、道聽途說……等等，整個故事很荒謬，但大家卻被這麼荒謬的事忙得暈頭轉向，並且投注很多注意力在其中，對一切都如此在意。這是一件很有意思的事：平常我們很在意他人的看法，無論是學生時或出了社會都一樣，而他人的看法並非出於自己的判斷，但卻可以鬧得雞飛狗跳。這就是人生有趣的地方，或許你被迷惑得團團轉，不斷進行荒謬的冒險想向別人證明自己，但是等一切都過去之後，這一切荒謬就會變成難忘的回憶，也許難堪，卻總比什麼都沒做過來得好。

這部電影裡最美的瞬間我覺得是打鐘的時候。在出社會後的生活中，已經很少有人會提醒我們什麼時候該休息了，所以鐘聲響起的瞬間，真正觸動了我。

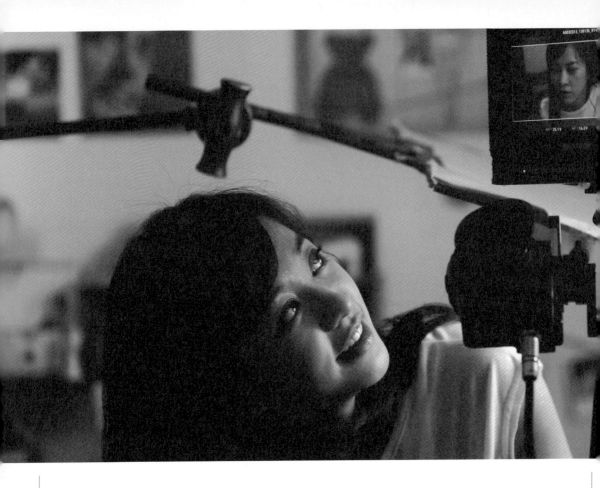

梁小琪 陳意涵

關於梁小琪｜活潑甜美的女大學生，經濟系二年級，因為外貌至上的價值觀，只肯與配得上
自己的男生交往。當一個宅男闖入她的世界，梁小琪逐漸發現人的內心往往與外表不同，真
相也不如表面那麼簡單。

努力想要成為受歡迎的人
卻發現自己不屬於那個地方

我在戲裡演的角色叫梁小琪，是學校校花，痛恨宅男。

電影裡沒拍出梁小琪的過去，但是我們有談到她的過去。她是很多人的縮影，痛恨宅男的背後，是童年時期的傷口，她小時候很胖常常被嘲笑，後來發誓不要成為不被喜歡、被看不起的人，想成為受歡迎的那群人。因此她不喜歡跟外表不起眼的宅男扯上關係，她很堅定地知道自己就是想跟學校最風光的男孩在一起，並且成為一個外表漂亮光鮮的女孩。

我一直在找讓我可以喜歡梁小琪這個女孩的地方，想知道為什麼吳全順可以為她做這麼多事。梁小琪每天都把自己打扮的漂漂亮亮的，是希望別人喜歡她；她覺得情人之間一定要登對、能郎才女貌，所以在外表上把自己準備好，才能找到與她比較相配的人，卻因此常愛錯人。最後梁小琪與吳全順在一起後，她說過一段話，大意如下：「和他在一起，我可以約會不用化妝，可以跟一個人在一起很舒服，我講什麼他都會笑。」這就是梁小琪在這個故事裡的轉變。至於梁小琪為什麼會愛上吳全順，我想應該是因為被感動了。

梁小琪與吳全順之間

吳全順做了很多世界上沒多少男人做的事，梁小琪要他做什麼

他都傻傻地照做，世界上真的沒多少人願意這樣付出。人都是這樣，好不容易努力到達一個位置，就覺得要努力維持，不能讓自己脫離那個角色；梁小琪努力維持校花的形象，一切都被校花框限，最後遇到吳全順之後才發現自己根本不屬於努力維繫的那個地方。

導演問我：「你覺得梁小琪九年後會做什麼工作？」我一直覺得她會不會被吳全順改變？也許她會因為吳全順而認識宅男的世界，但她不會變成吳全順那樣的怪人；相對來說，那吳全順會被她改變嗎？也不一定。梁小琪就是梁小琪，吳全順就是吳全順，兩者可以並存，我不會因為跟宅男在一起就變很宅，可能會多瞭解你們的世界，你們也可以多瞭解我的世界，並不會因為這樣兩個人就完全重疊。

後來與導演和製片討論到一個問題：當梁小琪發現吳全順做的一切都是精心策劃好的時，她最終到底會不會原諒吳全順呢？我說，如果我是梁小琪，一開始發現的時候當然會感到非常震驚，但這件事按照常理來說相當令人感動的，一個人為了追求妳，做了如此周詳的計劃，這麼認真大幹一場，現在誰還肯花這種功夫！劇組甚至考慮要讓吳全順死掉，我一直堅持梁小琪最終會原諒吳全順的，不斷抗爭，爭取要讓吳全順活下去啊！最後要讓他們倆在一起啊！結局便是這樣由大家討論出來，並且用較為超寫實的手法拍攝。

重新認識在學生錯過的那群人

這次拍攝「愛情無全順」，戲裡有許多演出宅男的演員在現實生活中就是宅男，角色就是他們自己。過去上學我一直是比較受歡迎的那群人之一，雖然朋友不多，但至少知道自己不是被討厭的對象。這次電影讓我認識到在學生時代錯過的那群人，並且發現他們可愛、單純、直接的地方。在拍片的時候我們走在路上都在找誰是吳全順！

其實當初聽蘇照彬製片談的時候，我原本以為是個單純的校園電影，拍完才知道完整的風格，似乎無法輕易地歸類它的類型……我上一齣校園劇也是跟

柏霖合作，但始終覺得校園劇對我而言有點太過年輕，也因此在表演的時候，導演一直叫我要再年輕一點，我只好再調整得更年輕，或是更幼稚一些。我跟柏霖都說下次不能再演學生了，已經要演老師了，不然最起碼也要演夜間部學生。

拍攝趣談

這個故事有一些橋段很喜劇，又帶點荒謬。有一場戲我要在柏霖胯下演戲……當時我心想，這真

的是第一次我在別人胯下演戲演這麼久！一開始只是貼臉而已，柏霖的鬍渣很刺，我跟他說他還不信，就這樣過了一個禮拜。後來在胯下演戲就是蹭腿毛了……我跟柏霖很熟，休息的時候也會靠在一起休息，彼此都有相當的信任感，演起來不會尷尬，並且也不需要溝通就可以直接對戲，導演也是給我們一個調性之後我們自己調整，就只是覺得雖然這麼熟，但有必要這樣嗎！？還蠻荒謬有趣的。

還有一場戲我跟柏霖被黏在一起，這場戲相當有困難度，我們並不是真的被黏起來，卻又在鏡頭前面不能分開，所以走起路常常 NG，而且還看不到對方的臉。我當時心想，這種戲應該人生中很難遇到第二次了。

開拍前我們討論過，這部電影的劇情較為誇張、非寫實，但用誇張的表演呈現，在大螢幕上看則會太過了。而這部電影也不是單純的喜劇，每次我們都說它是愛情、校園、荒謬劇情片。

拍的時候，有時導演說我們表演太少，有時又不要太誇張，有時劇情確實詭異得不得了，最後通常是誇張地運用運鏡與調度，表演則盡量自然。

至今我無法替這部電影定位，梁小琪一天內在宿舍發生這麼多恐怖詭異的怪事，這不是「絕命終結站」嗎！後來美雪又變成她，你說這是什麼奇怪的故事！但又很好笑。我真的無法定義這部電影，我想就只能用這個來形容「愛情無全順」吧！

陳美雪 郭書瑤

關於陳美雪 | 國際貿易系大二生，跆拳道國手，因為暗戀張聖而開始練跆拳，練成後卻發現
原來他只喜歡可愛的女孩，在痛苦的失戀後體會到應該要作自己。

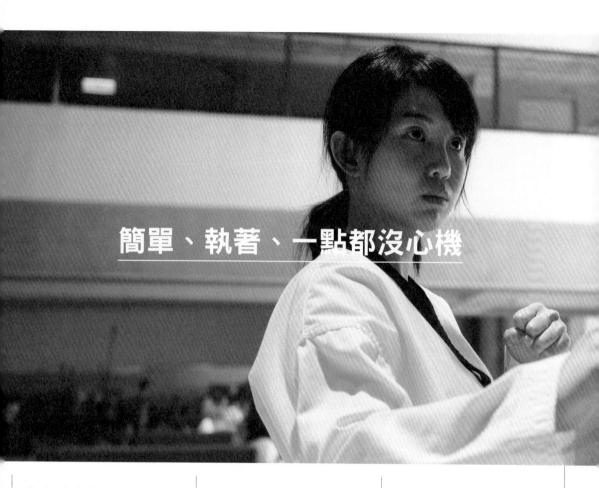

簡單、執著、一點都沒心機

美雪這個角色與我以往遇到的角色有很大落差，一方面除了美雪跟我本身個性很不一樣之外，也是因為最後美雪的個性有劇烈的改變，這樣的挑戰讓我很想演這個角色。一開始我無法理解美雪為什麼會做這些事，後來慢慢與導演討論，導演說：美雪其實就是一個相當執著又單純的女生，願意為了得到愛情付出很多努力。我逐漸理解了美雪的心態。

她跟我最大的反差之一就是不修邊幅，我還蠻喜歡打扮的，並且與我一般的螢幕形象完全不一樣。另外一點就是美雪在戲中是個跆拳道高手，我自己私底下當然對跆拳道一竅不通，所以練跆拳道竟然變成我拍戲之前最大的功課，並且是非常困難的功課。製作公司請電影的動作指導龍哥與一些國手幫我進行跆拳道特訓，我要在短短三堂課裡看起來很能

打，而那些幫我特訓的人都是積年累月練了十幾年才到今天這樣的地步。在第三堂課的時候他們要來與我對打，讓我在戲裡敢跟選手對打，雖然都有放水，但被踢到還是很痛的。

有朋友問我，拔河跟跆拳道哪一個比較困難？我覺得兩者都很困難，但硬要說的話，拔河是眾人的力量，大家可以互相幫忙，但是跆拳道是自己一個人的事。

瞭解美雪與她的愛情觀

美雪是個很單純又執著的人，對事情只要認定了，就會不顧一切往那邊走；表面上看起來她好像很有心機的樣子，但實際上這也只是因為她一直線的思考，使她不顧一切一定要達到那個地方，因為她深信只要付出相對的努力，就能得到她要的結果，只要她的外表更漂亮，就能得到愛情。為了愛情，美雪願意做出一切無論對或不對的事情。美雪是很多女孩的縮影，她相信只要外表受人喜愛，自然會有男生喜歡她，所以一心一意想要擁有像梁小琪那樣的外表；實際上這是不一定的，如果整型能讓自己更有自信，它就不見得是個壞事，但是美雪就是個極度單純與執著的人，到最後當她發現張聖卻不會愛上自己的時候，她感到憤怒與挫折。

美雪與小琪像是姐妹淘那樣的朋友。我覺得美雪非常喜歡甚至是崇拜小琪，她對小琪很羨慕，尤其是羨慕她的外表、羨慕她如此受歡迎，她把這一切歸因於小琪很漂亮，因此想要改變外表。她很喜歡張聖，而張聖喜歡小琪，所以她不止是想改變外表而已，而是想讓自己的外表變成梁小琪，如此張聖就會愛上她。我相信美雪是真心與小琪交朋友的，她對小琪有很多羨慕，也有一點點嫉妒。每個女生人生中一定都會遇到這種對象，有很羨慕的對象、也有很嫉妒的對象；她崇拜小琪，覺得小琪很漂亮，大家都喜歡她，而美雪欠缺自

信心，就直線思考地覺得自己一定要去整型。充其量，美雪也就是傻了一點。

美雪在前半段的個性是執著、運動型、單純的女孩，前半部單純與執著的部份很好演，但是後半段她把自己變成梁小琪的那部份很困難。我本身不是個很有自信的女孩，要突然大逆轉成為一個有自信的女生是一件困難的事，導演一再要我覺得自己變得很漂亮了，大家都會很愛我，我就快要得到夢寐以求的愛情了！導演一直說：「妳想，美雪一開始不是這麼漂亮，她一心相信只要變成梁小琪就能獲得真愛，就會變得有自信。她現在就是要去做這件事，所以她一定是胸有成竹，因為她始終這樣深信著。」後半段我試了很多種感覺給導演，有時是帶一點冷調、帶一些高傲。我本身很容易獨自縮在一個角落裡，因此後半部的轉變對我來說並不是很容易。

愛情無全順的喜劇成份

雖然這部電影是愛情片，但是有很多喜劇的成份，美雪的喜劇效果應該是來自她那份認真。有一場戲是張聖要美雪踢幾下給他看，她就當真了，在張聖面前很認真地表現自己擅長的跆拳道；她很認真，別人說什麼她都當真，造成了美雪的喜劇效果。我還記得拍那場戲的時候導演自己喊完 Action 之後，我一開始演他就大笑，我心裡想：「這樣還要繼續演嗎……？」

導演非常溫柔，他看到我永遠都是笑容滿面以致我以為自己是不是長得有這麼好笑……賴導演非常仔細，他隨時都拿著平板電腦在畫電影細節的分鏡圖。他也是一個不斷在思考、腦筋不斷在轉動的人，並且每個細節與台詞都會非常仔細地與我們溝通、討論、修改。我一直擔心自己的表演不夠好，所以有一次當導演與蘇監製都在的時候，我跟他們說：「如果我表演的不好，請一定要跟我說。」蘇照彬監製就說，如果妳表演得不好我早就開罵了。他是一個很直接的人，他與賴俊羽導演都是，也因此可以跟他們學到很多東西。

拍這部電影最大的收穫是挑戰了與以往完全不同的角色，前後反差很多，雖然是美雪一個人，卻在一齣戲裡嘗試到兩個角色，很有成就感。這也是這個角色最有趣的特點。「愛情無全順」雖然可能是喜劇，卻也相當如實地描述了現今社會的一些面向，主要是人與人之間的相處吧：吳全順這樣的宅男在網路上如魚得水，現實生活卻可能少有與人實際交流的機會；美雪這樣一個沒自信的女孩，對愛情如此執著，做出一些可能不見得是正確的事情……諸如此類。雖然「愛情無全順」是一部歡樂的電影，但觀眾從中還是可以得到一些反思或提醒。

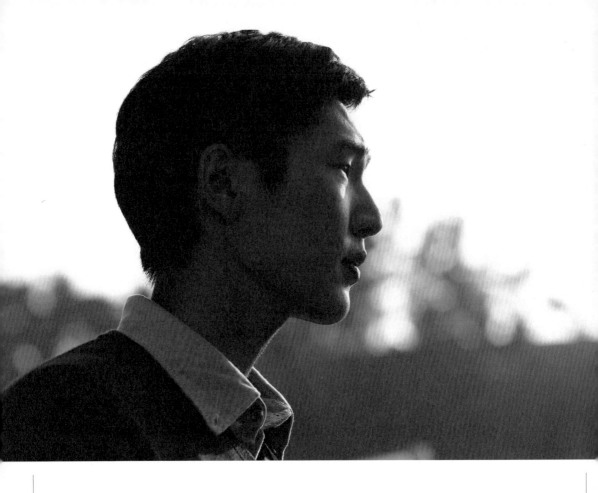

張聖 姜康哲

關於張聖｜醫學系大三學生，籃球校隊，學生會長候選人，學校的菁英份子。因為有個花美男的臉蛋，為了證明自己並非奶油小生，健身練成大塊的肌肉，對好聽的頭銜跟菁英形象也相當重視。

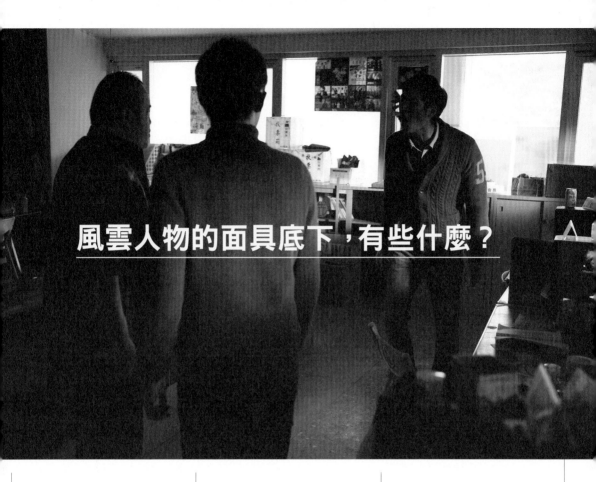

風雲人物的面具底下，有些什麼？

第一次看到「愛情無全順」的劇本，故事給我的印象是很多笑料，但無法預測也猜不到結局，不知不覺就進入故事裡，被誇張有趣的情節牽著走了。過去我演的角色都是比較封閉、靦腆內斂的人，想法藏在自己心裡，不容易表達自己。這次演出的角色個性比較具有侵略性，而這樣的侵略性是要掩蓋他心中的不安。這跟我對張聖的家庭設定有關，他私底下比較黑暗，而表演上要比較外放。

張聖是典型的有錢人家被寵壞的小孩，爸爸有權有勢，我設定張爸爸是醫生；張媽媽則是典型跟在父親身邊聽命行事的女性，為一家之長的父親打理一切。張聖看著父母的相處模式長大，形成他霸道的性格，完全不在乎別人的感受，同時又想營造自己是個好人的完美形象，隱藏自己自私暴力之處。張聖心底是個沒安全感又有點自卑的人，父母對他要求很高，他能達到這些要求，但害怕失敗，造成他不擇手段。

讓自己進入角色的練習

張聖跟我在個性上有些差異，我盡量用同理心思考他做出這些偏差行為的原因，盡量讓這些行為合理化。我一直說服自己，他會變成這樣是源自於他

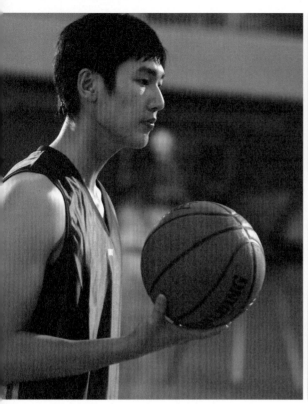

的成長過程裡不斷有來自周遭的壓力，使他懼怕別人的目光，想讓自己在別人眼裡是個完美的人。在準備過程導演給了一些範例角色讓我參考，比如說「社群網路」這部電影裡有一對家裡很有錢的雙胞胎，他要我參考那種囂張拔扈的感覺。生活中我會練習讓自己自私一點、霸道一點。

有時我會寫一些關於張聖的文字給導演看，文字裡談到家庭背景、個性、精神類型等等，導演會回覆我他是否認可

這樣的設定。這樣的溝通過程在文字階段可以成立，但實際演出時還會有所調整，反之如果文字階段不成立的，在現場也能調整過來。這些都是一個催眠的過程，要說服自己成為這個人。

自己與張聖之間的異同

我在學生時代是比較消失型的隱藏版學生，不張揚、不出風頭、不想引起別人注意，像梁小琪那種風雲人物我絕對會避

不接觸。所以跟張聖的反差非常大，甚至演出的時候會有排斥感，如暴怒時摔東西的戲會讓我非常困惑甚至討厭，同時又必需維持風雲人物的形象。不過在辦公室摔東西的那場戲演起來蠻有快感的，真的很少有機會可以這麼徹底生氣。雖然張聖這號人物的性格與我本身的個性差異較大，但「面具」的部份蠻像的，我會在周遭人出現的時候端出一個形象，也有很多自私的面向會在周遭人面前收斂一些。每個人多多少

少都會這樣。

他跟小琪兩個人其實都不懂愛情，兩個人在一起像在玩扮家家酒一樣，只在乎兩個人看起來登不登對，根本不在意彼此是否合得來。我自己設定他們的模式與父母的相像，兩個人並非因愛情結合，而是為了利益湊成一對，對他而言這是理所當然。直到遭遇挫折，他才發現愛情原來並非他想的那樣。他的轉變來自於明白自己應該要放下那張面具，以真實面貌示人，不應像過去那樣自私跋扈。挫折讓他思考為何周遭的人看似對他很好，但是遇到問題就紛紛離去，而讓他轉變的人是眼睛視網膜剝離時遇到真愛，看不到喜歡的女生的外表讓他得以反思。

與陳意涵演出模範情侶檔

意涵是個很有趣的人，第一次遇到，她就說自己是個活在當下的人。經我細細觀察，她想到什麼就馬上去做，還記得她在戲裡騎腳踏車，於是收工後就騎著腳踏車一溜煙離開現場，服裝助理就追著她跑。之前她在研究如何訓練核心肌群，於是拍戲的空檔她會教大家如何訓練核心肌群。總之就是想到什麼做什麼，「活在當下」因她而有不同解釋，是個非常真誠的人。

我跟她一起對的第二場戲就要接吻，那時我們還互不熟識，親的時候我有點害羞，又得表現出我們兩個一天到晚在接吻，不過就是信手拈來罷了。這場戲是開頭的戲，為了表現我們非常不在意眾人目光，從系學會走出來，一見到面毫不猶豫下腰接吻。在與導演和意涵討論的過程裡，我們覺得他們倆彼此並不相愛，所以到了中間轉折的時候，張聖其實在意名聲與選舉勝過小琪。他們沒有愛，只在腦袋裡認知彼此是情侶，但是一舉一動都沒有愛情，是空洞的，以致小琪離開他時，張聖並不在意，直到後來才反思為何這段感情如此扭曲。

愛情無全順令人摸不透

導演很細膩，對影像的細節很在意，看表演也很細膩，所以拍攝過程中有很多調整，從他細膩的眼睛看，有些細節可以更好，像我在演的時候會不夠囂張跋扈，他就會叫我再不客氣一點，所有良善全部都要收起。拍愛情無全順之前我一直不太能體會身為籃球隊、醫學系、家裡很有錢的人……等等所謂「勝組」或者至少是風雲人物的感覺是什麼樣子，這離我太遙遠，拍完戲之後才明白原來大家都有辛苦之處，他們也是，成功把他們堆疊得很高，以致於害怕跌落，用盡方法不讓自己失敗，活得一點也不比誰開心。我覺得「愛情無全順」讓人猜不透，觀眾一定不會在中間預測到結局，絕對是充滿驚奇的愛情喜劇電影。

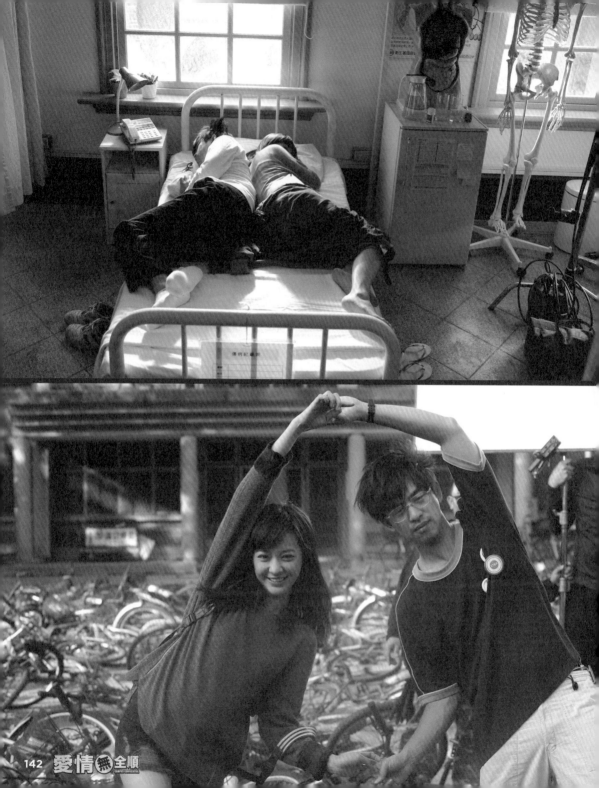

愛情無全順

這部電影最有意思的地方在於他們的成長過程與轉變。吳全順、梁小琪、陳美雪、張聖四個人性格迥異，因而用完全不一樣的觀點看待他們青春期的社會價值，以及他們對自我價值的認定，最有趣的就是他們這四個人在故事中的內心變化。

台灣發行	威視影業股份有限公司	
出品人	寶亞電影 Media Asia Film Production Limited	
出品人	中環娛樂 CMC Entertainment Holding Corporation	
出品人	第九單位有限公司 UNIT 9 PICTURES	
出品人	鴻榮影業有限公司 Hong-Rong Flims Co., Ltd.	
製作	第九單位有限公司 UNIT 9 PICTURES	
出品人	Producers	林建岳
		翁明顯
		蘇照彬
監製	Executive Producers	何麗嬙
		吳明憲
		黃志明
攝影指導	Director of Photography	王均銘
美術指導	Production Designer	吳若昀
視覺特效製片	Visual effect Producer	胡陞忠
造型指導	Costume Designer	孫蕙美
剪接	Editor	張嘉輝
		李念修
音樂設計	Music	金培達
領銜主演	Starring	陳柏霖
		陳意涵
主演	Starring	郭書瑤
		姜康哲

監製故事	Executive Producers / Story	蘇照彬
編劇	Writer	李佳穎
導演	Directed by	賴俊羽
友情演出	Guests	
	林雨倩	安唯綾
	鄭成	張少懷
	烈女	張本渝
	吳爸爸	嵒雲
	范真	潘慧如
	學校主任	瞿友寧
	吳媽媽	王靜瑩
特別演出	雨倩男友（宅男）	盧廣仲
	吳怡芬	鄭佳甄 （雞排妹）
工作人員	Crew	
執行製片	Line Producer	羅元佑
副導演	Assistant Director	郭文奇
視覺特效指導	VFX Supervisors	張祥林

製片經理	Production Manager	劉旻泓
場景經理	Location Manager	林君達
生活製片	Production Assistants	劉娟如
場景協調	Location Coordinator	林建男
製片助理	Production Assistants	吳學承
		何冠君
		呂天浩
		麥嘉祥
		陳念欣
第一場編劇	Co-Screenplay	于尚民
助導演	3rd Assistant Director	陳永鎮
助導演	3rd Assistant Director	陳虹儒
場記	Script Supervisor	沈佳瑾
選角	Casting Director	陳靜媚
演員管理助理	Casting Assistants	羅英瑄
二機攝影師	2nd Unit Camera Man	陳俊宇

電影演職員表

攝影大助	Focus Puller	孫紀明
二機攝影大助	2nd Unit Focus Puller	陳萬得
攝影助理	Camera Assistants	陳永明
		胡瑋洲
		陳建偉
		杜孝瑜
燈光指導	Gaffer	許世明
燈光大助	Best Boy	陳恩傑
燈光助理	Electricians	林文祥
		江庭鋒
		顏士忠
		安祖靈
電工	Electricians	洪亦葦
美術設計	Art Director	陳韋中
陳設	Set Decorator	王柏元
現場道具	On Set Prop.	簡莉欣
		邵鈺娟
		徐嘉俊
		賴香桂

美術助理	Assistant to Set Decorator	陳仡錚
		許淳雅
		曾瓊瑜
		李欣穎
		黃少築
		陳弈騏
		曾憶婷
		吳挺安
		陳易
		鍾家珮
特殊道具製作	Special Props	吳宣佑
		凱特工作室
質感師	Painter	陳新發
造型師	Costume Designer	李雨凡
造型助理	Assistant to Costume Designer	黃琮閔
服裝管理	Wardrobe	林彥伶
		張雁婷
化妝師	Make-up	蔣君怡
化妝助理	Make-up Assistant	周乃群
		王偌涵
髮型師	Hair Stylist	謝夢竹
		楊鎮豪
特殊化妝師	SMFX	程薇穎
	SMFX	張丞寧
動作指導	Action Choreographer	楊志龍
動作組	Stunts	大西由希也
		林定邦
		蔡毓書
		林于凱
		林于翔
		陳姵辰
現場錄音師	Production Sound Recorder	陳亦偉

		徐崑禎
		李育智
錄音大助	Boom Operator	段光興
		陳灂
現場錄音助理	Cable Man	孫浩軒
		黃建勳
		陳珈羚
場務領班	Unit Production Manager	陳東陽
場務助理	Assist. to Unit Production Manager	蔡昆益
		王民群
特殊場務器材	Grips	徐純南
		黃聖峯
現場剪接	Video Assistant	江翊寧
劇照	Still Photographer	曹凱評
幕後紀實/側拍	Behind the Scene	林皓申

一個故事的誕生，是經過無數晝夜的掙扎、妥協、推敲與修正，
反覆與光影競逐之路，為的是尋找一種最靠近人與世界的現實。

宅主義：宅男成功學

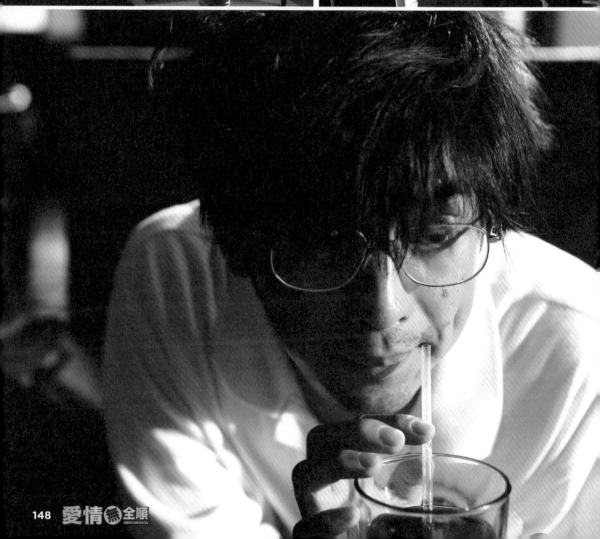

吳全順其實就是一個再平凡不過的人，他可能存在於每個人生活裡，
但是不太引人注目，以致於我們可能沒有發現。
他們也許擁有獨特專長卻不擅表達，同時又渴望被看見。

導演／賴俊羽

我們常常在思考吳全順的原型到底是誰，後來認為應該是蘇照彬監製，
他本身是 3C 狂，幫我修電腦時神彩飛揚，
雖然頭髮很亂，但是這個時刻就像是有光照在他身上一樣。
他永遠穿著整套運動服，永遠不吹頭髮，但是講到他的專長時，
會十分有自信。他不是個特別帥的人，但是很可愛，讓人想親近他。

陳意涵

我許多認識十幾年的朋友也是宅，我在他們身上看見很多宅的元素。
我認為每個人都有宅的特質與潛質，只是看是否遇到發現與發揚光大的契機罷了。
這個世代的宅男都需要被鼓勵，需要一個故事解釋他們的處境，
很多人不擅於表達自己，但是渴望被發現，
這個故事談的就是給自己一個機會認識一個你從來不曾注意過的人。

陳柏霖

我把自己歸類為陽光宅，內心很宅但是會出去走動。
我喜歡看漫畫，平常也不太注意自己的外表。
我認為沒有這麼多徹底符合典型的人，
每個人心中都有一點宅，也有一部份不宅。

姜康哲

宅男們非常專注在做同一件事，
他們最厲害的是可以把一件事做到相當極致、精確。

郭書瑤

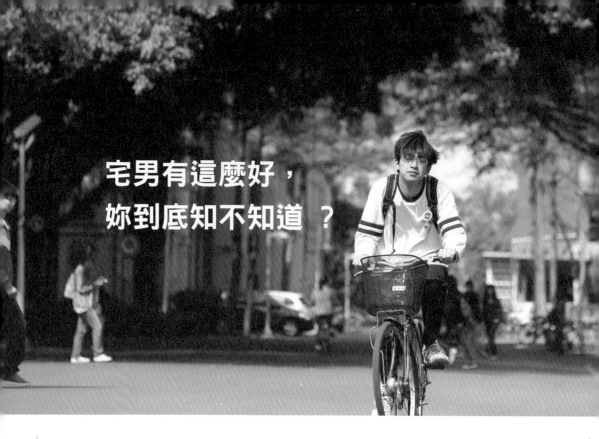

宅男有這麼好，
妳到底知不知道 ？

　　吳全順為愛奔走、無所不用其極的努力，終於打動一個從來不正眼看你一眼的人的！雖然到最後梁小琪與吳全順還是分道揚鑣，但是飾演梁小琪的陳意涵除了肯定吳全順心胸開闊之外，也曾為吳全順辯護：「如果我是梁小琪，一開始發現的時候當然會感到非常震驚，但這件事按照常理來說相當令人感動的，一個人為了追求妳，做了如此周詳的計劃，這麼認真大幹一場，現在誰還肯花這種功夫！」

　　　許多宅男身懷絕技卻不被人看見，渴望被了解卻不知道怎樣接觸喜歡的人，他們也許是在戀愛的戰場上失利的一群人，但絕對不是人生失敗者！缺乏的只是被看見的舞台。舞台可以自己創造，這是吳全順給我們的啟示；反過來說，女孩們也可以睜大眼睛看看他們。宅男有多好，妳到底知不知道？接下來我們就要帶著女孩們發現宅男有哪些好處！

01

對於穿著打扮毫不做作
也可以讓妳放手調整

不是所有宅男都不修邊幅，但是不修邊幅的宅男通常是因為他們真的不是很在乎穿著，在穿著打扮上毫不做作，真是宅男超可愛的優點！更大的好處是，如果妳心裡還是有點在意穿著打扮，可以把他當做是一塊未經雕琢的玉石，慢慢地改造他，他也願意放手讓妳改造，彼此都能享受 before-after 的驚喜！同時也帶給他更多自信：原來，整理一下儀容，就算不是帥哥，也是可以是稱頭的好男兒！

02

對自己喜愛的人事物負責

是否厭倦那些光說不練的人呢？一天到晚說自己想做這個、想做那個，講到妳的耳朵都長繭了，他們還是沒有採取行動，卻一直抱怨，真是讓人感到厭煩。宅男們面對自己喜愛的事情，可是行動力第一呢！對於他心儀妳也是一樣的，只要肯多停留下來看他一眼，他就願意為妳、為自己的心意負責，絕不扭捏、毫無拖泥帶水之嫌。

03

樂於分享喜好的事物

御宅族的特徵之一就是喜歡傳播關於興趣領域的訊息，於是妳絕對不用擔心無法理解他的興趣，他會認真地向你解釋，毫不藏私。

04

當然他也樂於包容
妳喜愛的事物

妳有熱愛的事物，甚至是個御宅女，他懂、他都懂！因為自己也是那樣地深受某些事物吸引。妳對自己喜歡的東西有所追求，他不會攔阻你，也絕對不會因此無法自處，因為他也有很多事情可以做呢！只要雙方都能對各自感興趣的東西也保持一定的好奇心，同為熱愛某些事物之人，就不會怕彼此漸形漸遠哦！

05

知識淵博

嘿嘿，只要是一個夠資格的御宅族，他就不會把自己侷限在興趣領域裡，因為對其他領域的知識，也可以幫助他了解自己喜好的領域與這個世界的關連。每一個領域都有與某些領域非常有關係，宅男們會順便把這些近似的事物也一併深入了解。情人啊，撇開熱情、欲望、緣份什麼的，在一起的時間長了，最終還是要能夠一起聊天，跟知識淵博的宅男們聊天，妳還怕會無聊嗎！

06

沒空吃喝嫖賭，
沒空從事不良嗜好

「吃喝嫖賭」四個字搬出來還以為是周星馳電影咧，但是仔細一想，新聞、BBS 上時常聽聞一些關於「吃喝嫖賭」的家庭故事，而身處其中的人往往不太快樂。宅男的好處是他們真的沒空培養這方面的嗜好！撇開他的主業，光是搜集資訊和陪妳聊天，就已經佔去他所有休閒時間了，哪裡還會有空吃喝嫖賭呢？

07

戀愛經驗通常不多

嗯，這可以是缺點也可以是優點，戀愛經驗不多也許會顯得笨拙，同時也可以顯得非常靦腆可愛，更重要的是，他會因此非常珍惜妳。感情當然是要

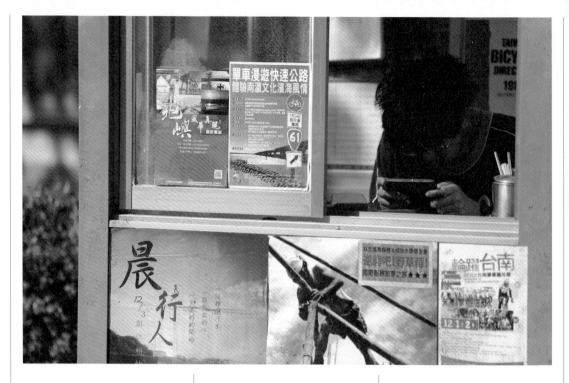

互相珍惜，不是一方被當做寶、另一方就要來當駝獸。宅男因為某些現實因素，並沒有這麼容易談戀愛，所以很願意珍惜肯陪在他身邊的妳；妳，是否也願意珍惜他呢？

宅男有時會被視為社會問題，被視為不知對外溝通的人，甚至人們會拿著少數極端的例子如宮崎勤，來代表所有宅男。在這些極端例子之外，有更多的是與你我一樣，有缺點、有優點、有憂愁、有快樂的一般人，他們與眾不同之處在於對某個領域具有高度興趣、具備豐富知識與能力，讓他們在戀愛失利的最大因素，其實是誤解與刻板印象。

另外值得一提的是，宅男間也存在著各種世界觀，有些人看見的世界，與一般的認知相當不一樣。

2009 年新聞報導了一個日本男子因為深愛電玩「Love Plus」女主角姊ヶ崎 寧々，於是在關島與她舉行婚禮，發誓要對寧寧忠貞不渝，還度了蜜月，婚後跟婚前始終如一，天天都帶著「她」在東京街頭散步，好不浪漫。有網友說：「現在的社會越來越陷入二次元了……他做了很多努力才終於娶到了，先恭喜他囉，雖然是這麼說……但我本身不是很希望有人跟他有樣學樣，日本以後可能會很亂。」也有非電玩宅的朋友說：「宅男真可悲，姊ヶ崎 寧々明明就可以跟千千萬萬個人結婚，這樣他也可以哦？真實世界裡的女人不好嗎？」

這樣的世界可能旁人無法理解，但是心意是相通的——在「Love Plus」的世界裡，要跟寧々談上戀愛一直到結婚，是要付出很多的努力呢！無論大家是否認同 2D 世界的努力，但是他付出的愛與心力，也許跟吳全順也是不相上下哦！

正妹給宅男的十大愛情建言

01
不要以為對著電腦和手機談線上戀愛，就有溫暖的擁抱和激情的吻！

02
不要當好人，就不會被發好人卡（正妹要的，也不會是只會當好人的男人）。

03
不管有多宅，都要創造出屬於自己的愛情方程式。

04
女孩是不看外表的，相信我！正妹也是，所以拿出你的真心就對了。

05
不要畏畏縮縮的，你一定有你的好，只是別人沒看到。

06
真心誠意是能夠打動女生的，絕對！

07
一定要懂得展現自己的好，女孩不會自己找！

08
不要以為正妹就不愛ACG，而是你們也要稍微認得GUCCI！

09
千萬別成為差不多先生，愛情裡差一點就差很多！

10
請把我當成二次元世界裡的萌系女吧！

宅男給正妹的十大愛情建言

01

宅男有技術宅，正妹也有技術正（假睫毛、微整形等等），但只要不是心術不正，就是正正當當的好正妹！

02

真正的「正」是永遠抱著一顆寬容的心。

03

妳知道宅這個字怎麼寫嗎？一個「寶」蓋頭的家，永遠跟你在「一」、「七」！要有安全感，選我就對了！

04

維持愛情是需要頭腦的，你們以為那些腦袋空空的帥哥滿足的了你們嗎？！

05

宅男最務實，身上的東西往往是壞了才換，而對自己小氣的男人，才是真正會疼女人的人啊！

06

帥哥絕不可能是妳一個人的，但宅男永遠都在。

07

愛打怪總比愛跑趴好吧？

08

宅男只是懶得變潮男，而非絕不會是潮男！

09

在我們能力所及，絕對試著提升自己各項等級與能力值。

10

宅男選擇認真做好每件事，所以少有時間把妹，對於愛情很被動，但是一樣渴望被瞭解、被認識。

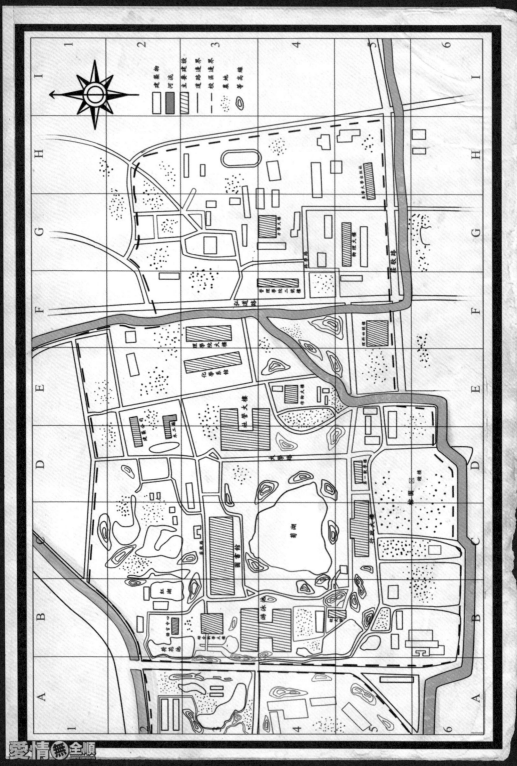

讀者回函

![凱特文化](KATE 凱特文化)

感謝您購買此書，只要填妥此回函於2014年1月31日以前，寄回凱特文化出版社，
即有機會獲得神秘小禮。

您所購買的書名：愛情無全順電影考察

姓　　名　_____　性別　☐男　☐女

出生日期　____年____月____日　年齡_____

電　　話　_____

地　　址　_____

E-mail　_____

_____ 學歷：1. 高中及高中以下　2.專科與大學　3.研究所以上

_____ 職業：1.學生　2.軍警公教　3.商　4.服務業　5.資訊業　6.傳播業　7.自由業　8.其他

_____ 您從何處獲知本書：1.逛書店　2.報紙廣告　3.電視廣告　4.雜誌廣告　5.新聞報導　6.親友介紹
　　　　　　　7.公車廣告　8.廣播節目　9.書訊　10.廣告回函　11.其他

_____ 您從何處購買本書：1.金石堂　2.誠品　3.博客來　4.其他

_____ 閱讀興趣：1.財經企管　2.心理勵志　3.教育學習　4.社會人文　5.自然科學　6.文學　7.音樂藝術
　　　　　　8.傳記　9.養身保健　10.學術評論　11.文化研究　12.小說　13.漫畫

請寫下你對本書的建議：_____

廣 告 回 信
板 橋 郵 局 登 記 証
板橋廣字第836號
免 貼 郵 票

to:
新北市236土城區
明德路二段149號2樓

凱特文化創意股份有限公司 收

姓名
地址
電話

國家圖書館出版品預行編目(CIP)資料 愛情無全順電影考察／第九單位 著.
——初版. ——新北市：凱特文化，2013.11 160面；17×21公分.(星生活；47)
ISBN 978-986-5882-48-8(平裝) 1.電影片 987.83 102022020

凱特文化 星生活47

愛情無全順電影考察

作者	第九單位
發行人	陳韋竹
總編輯	嚴玉鳳
主編	董秉哲
文字整理	王詩倩
責任編輯	董秉哲
封面設計	JC
內頁排版	JC
劇照攝影	Sam Tsao 曹凱評
製作協力	李佳穎、蔡亞霖、Eason
行銷企畫	楊惠潔、陳怡玉
印刷	通南彩色印刷有限公司
法律顧問	志律法律事務所・吳志勇律師

出版	凱特文化創意股份有限公司
地址	新北市236土城區明德路二段149號2樓
電話	(02) 2263-3878
傳真	(02) 2263-3845
劃撥帳號	50026207凱特文化創意股份有限公司
讀者信箱	service.kate@gmail.com
凱特文化部落格	http://blog.pixnet.net/katebook
總銷	聯合發行股份有限公司
負責人	陳日陞
地址	新北市231新店區寶橋路235巷6弄6號2樓
電話	(02) 2917-8022
傳真	(02) 2915-6275
電話	(02) 2917-8022
初版	2013年11月 ISBN 978-986-5882-48-8
定價	新台幣380元

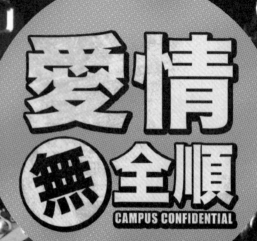